Illisibilité partielle

Contraste insuffisant
NF Z 43-120-14

VALABLE POUR TOUT OU PARTIE DU
DOCUMENT REPRODUIT.

Couverture inférieure manquante

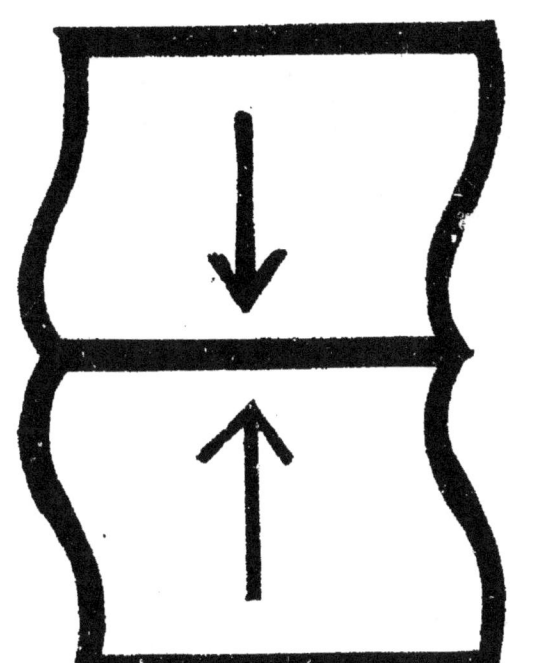

RELIURE SERREE
Absence de marges intérieures

Original en couleur
NF Z 43-120-8

# ROBERT NANTEUIL

## SA VIE ET SON ŒUVRE

### Par M. l'Abbé PORÉE

CURÉ DE BOURNAINVILLE

CORRESPONDANT DE LA SOCIÉTÉ NATIONALE DES ANTIQUAIRES DE FRANCE

DE L'ACADÉMIE DES SCIENCES, BELLES-LETTRES ET ARTS DE ROUEN

> Ils ont cherché à rendre ce que la nature leur offrait de plus noble, de plus séduisant — le visage de l'homme.
>
> LECOY DE LA MARCHE.

ROUEN

*Imprimerie Espérance Cagniard*

—

1890

à Monsieur Léopold Delisle
hommage respectueux
Borée

# ROBERT NANTEUIL

## SA VIE ET SON ŒUVRE

### Par M. l'Abbé PORÉE

CURÉ DE BOURNAINVILLE
CORRESPONDANT DE LA SOCIÉTÉ NATIONALE DES ANTIQUAIRES DE FRANCE
DE L'ACADÉMIE DES SCIENCES, BELLES-LETTRES ET ARTS DE ROUEN

> Ils ont cherché à rendre ce que la nature
> leur offrait de plus noble, de plus séduisant
> — le visage de l'homme.
>
> LECOY DE LA MARCHE.

ROUEN

Imprimerie Espérance Cagniard

—

1890.

# ROBERT NANTEUIL

## SA VIE & SON ŒUVRE

> Ils ont cherché à rendre ce que la nature leur offrait de plus beau, de plus noble, de plus séduisant — le visage de l'homme.
>
> LECOY DE LA MARCHE.

## AVANT-PROPOS

Le XVII<sup>e</sup> siècle est la période brillante de la gravure en France. Cette floraison de l'art du burin est due au développement considérable que prit la peinture à cette époque. On peut suivre, en effet, dans les diverses écoles, le parallélisme étroit qui règne entre ces deux arts du dessin, destinés à se compléter. Raphaël avait tracé la voie au merveilleux talent de Marc-Antoine; Rubens, Van-Dick, Jordaens avaient inspiré et guidé le burin de Vosterman, de Pontius et des Bolswert. Les grands peintres du règne de Louis XIV, Poussin, Le Sueur, Philippe de Champaigne (1), Le Brun, Mignard,

---

(1) Nous ne prétendons pas faire de Philippe de Champaigne un peintre français, puisqu'il est né à Bruxelles; mais nous pensons qu'on peut le faire figurer au nombre des artistes d'un pays où il a passé la meilleure partie de sa vie. Cette observation s'applique à son compatriote Edelinck, dont nous aurons l'occasion de rappeler le nom et les œuvres.

Rigaud suscitèrent à leur tour une pléiade de graveurs, dans les œuvres desquels on retrouve la correction du style, l'inspiration réfléchie, et comme le tempérament propre de leurs modèles. Morin est véritablement le disciple de Philippe de Champaigne, le peintre janséniste de Port-Royal. Pesne accentue sous son burin les mâles sentiments, les profondes pensées de l'auteur du *Testament d'Eudamidas* et des *Sacrements*. Edelinck fait preuve d'une souplesse étonnante, en s'assimilant la manière des divers peintres dont il reproduit les tableaux : l'admirable portrait de *Philippe de Champaigne*, la *Famille de Darius*, les flamboyants portraits d'après Rigaud montrent à quel point ce flamand, devenu français, possédait les qualités les plus brillantes et les plus sérieuses des deux écoles. Audran traduisait supérieurement sur le cuivre les compositions colossales de Le Brun et « convertissait en coloris harmonieux un coloris assez ordinairement criard et lourd, en fermeté de dessin et de modelé une expression souvent molle de forme..... Marc-Antoine ne dessinait pas avec plus de sûreté ; les Flamands ne possédaient pas une science plus profonde du clair-obscur ; les graveurs français, sans excepter Edelinck lui-même, n'ont jamais traité la gravure d'histoire avec cette *maestria* (1). »

Dès la première moitié du xvii<sup>e</sup> siècle, la France comptait déjà d'habiles graveurs, comme Thomas de Leu, Léonard Gaultier, Michel Lasne, Claude Mellan ;

---

(1) Delaborde, *La Gravure*, p. 208.

et, chose à remarquer, c'était principalement dans l'art éminemment français de la gravure de portrait que ces artistes avaient donné la mesure de leur talent. Que l'on étudie les portraits de *Henri IV*, de la *duchesse de Bar*, de *Gabrielle d'Estrées*, du *président Broué*, par Thomas de Leu, d'*Etienne Pasquier*, par Gaultier, de *Jacques Tubeuf*, de *Pierre Corneille*, d'*Evrard Jabach*, par Lasne, de *Barclay*, de *Ronsard*, du *chancelier Séguier*, par Mellan, on trouvera, malgré la manière ordinairement dure et sèche de ces artistes, une rare entente de la physionomie et une préoccupation constante d'arriver à la ressemblance. Mais il est évident que l'outil mène encore et enchaîne le graveur.

Après eux, la gravure fait un pas immense; elle se dégage de ses liens étroits, elle brise ses entraves, et, grâce aux incursions libres et décisives de Callot et d'Abraham Bosse dans le domaine de l'eau-forte, l'art du burin s'émancipe lui-même, s'assouplit et se transforme. On voit apparaître toute une génération de graveurs dont la manière et le style s'écartent résolûment de ceux de leurs devanciers. Jean Morin, Gilles Rousselet, Jean Pesne, François de Poilly, Antoine Masson, Gérard Edelinck, Gérard Audran portent l'art de la gravure à son apogée. Robert Nanteuil, qu'on a surnommé le prince des portraitistes au burin, occupe une place à part, et semble dominer presque ses rivaux par la simplicité de sa manière et la sérénité de son talent. Au moyen de son burin délicat et ingénieux, il a fait véritablement revivre tous les principaux personnages du XVII$^e$ siècle, étinceler dans leurs yeux, resplendir

sur leurs traits l'esprit, la dignité, la bienveillance. Sans avoir vu les modèles, nous demeurons convaincus que leurs portraits sont absolument ressemblants.

A l'aide de ces fidèles images, nous devenons contemporains du grand siècle; nous comprenons mieux son histoire, nous jugeons plus sûrement ses grands hommes, et nous nous expliquons l'influence et le prestige qu'ils ont exercé autour d'eux (1). Tout le XVIIe siècle est là : Louis XIV, noble et imposante figure, mais dure et dédaigneuse; Mazarin, physionomie mobile et pleine de finesse, au regard félin, diplomate de grande race; Retz, type de *bravo;* le président Mathieu Molé, l'intrépidité personnifiée; Nicolas Fouquet, mine de courtisan intrigant et retors, à l'œil audacieux et libertin; Colbert, génie inquiet, ardent, sans cesse tendu vers les immenses projets qu'il a réalisés; Lionne, esprit vif, courtisan rompu dans les affaires, sceptique, prêt à jouer tous les rôles; Louvois, tempérament apoplectique, caractère dominateur et brutal, dont le visage,

---

(1) La contribution historique du portrait a été fort bien appréciée dans les lignes suivantes : « Les portraits sont la plus sûre page de l'histoire; pour étudier les caractères et les passions d'une époque, je conseillerais plutôt une galerie de portraits qu'une bibliothèque… L'âme de tout homme fort passe sans cesse sur sa figure; il a beau faire pour la masquer, elle se fait jour çà et là à son insu. Mais pour saisir cette âme au passage, pour la fixer sur la toile par la magie de la couleur, il ne faut rien moins qu'un maître souverain de premier ordre, Titien, Van Dick, Velazquez, Rembrandt, Raphaël, qui ait le don de la création. Pour un pareil créateur de l'école de Dieu, que de portraitistes inintelligents, qui copient l'enveloppe matérielle, sans souci de la pensée qui habite le front! » *Les Dieux et Demi-dieux de la peinture.* Paris, 1864, p. 224.

dans ses accès de fureur, devenait effrayant; Maurice Le Tellier, cet archevêque « aux manières rustres, à l'abord affreux; du reste, c'était une bonne tête, génie d'affaires qui savait de tout, et qui aimait l'ordre et la règle en ceux qui lui étaient soumis (1) »; Bossuet, dont le portrait rappelle si bien « l'air accueillant, les tendres yeux, la noblesse et la dignité » dont parle l'abbé Le Dieu (2); Turenne, mâle et douce figure de soldat. Et pour qu'il ne manque personne à cette galerie historique, chanceliers sous la simarre, ministres d'État décorés des ordres du roi, maréchaux avec l'écharpe blanche, présidents fourrés d'hermine, prélats en camail de moire, gens de lettres en pourpoint, jeunes abbés en petit collet, tout ce monde défile devant nous, et il nous faut longtemps considérer leurs traits pour en toucher les profondeurs. L'œuvre de Nanteuil serait certainement l'*illustration* la plus vraie et la plus artistique d'une biographie des hommes célèbres pendant la première moitié du règne de Louis XIV.

## CHAPITRE PREMIER

*Naissance et jeunes années de Nanteuil. — Notes autobiographiques. — Ses premiers essais de gravure. — Son apprentissage chez Nicolas Regnesson, dont il épouse la sœur. — Il se rend à Paris.*

Robert Nanteuil est né à Reims, où son père, Lancelot Nanteuil, était marchand-peigneur de laines; sa

(1) Le Gendre, *Mémoires*, p. 284.
(2) Le Dieu, *Mémoires*, p. 94 et 95.

mère s'appelait Nicole Dizy; ils demeuraient sur la paroisse Saint-Julien. De leur mariage seraient nés, paraît-il, quatre filles et deux garçons. L'un d'eux fut Robert (1). L'année précise de sa naissance n'est pas connue. Perrault (2), Florent le Comte (3), Moréri (4), le font mourir, âgé de quarante-huit ans, en décembre 1678, ce qui reporterait sa naissance à l'année 1630. Baldinucci le fait naître en 1618 (5). Le *Mercure galant* de décembre 1678 dit que Nanteuil est mort à l'âge de cinquante-cinq ans; il serait donc né en 1623; c'est la date la plus probable. Le problème serait résolu si l'acte de baptême avait été conservé dans les registres de catholicité, aux archives municipales de Reims; malheureusement, les consciencieuses recherches de M. Charles Loriquet, ancien président de l'Académie nationale de Reims, sont demeurées, sur ce point, sans résultat.

Le jeune Nanteuil fut placé par ses parents chez les

(1) Jal, *Dict. crit.*, p. 897; Loriquet, *Notice sur Robert Nanteuil*, p. 5.
(2) Perrault, *Les hommes illustres qui ont paru en France pendant le XVIIe siècle*, t. I, p. 97.
(3) Florent le Comte, *Cabinet des Singularitez*, t. III, p. 388.
(4) Moréri, *Dictionnaire*, 1732, t. V, 210, et *Nouv. suppl.*, 1749, II, 184.
(5) Loriquet paraît adopter la date de 1618, donnée par Baldinucci dans ses Notizie de' professori del disegno. *Opere*, Milano, 1812, t. XI, p. 21. La notice de Philippe Baldinucci nous a fourni beaucoup de renseignements. Elle se recommande par sa sincérité, puisque Baldinucci dit, à plusieurs reprises, que tout ce qu'il raconte, il le tient de Domenico Tempesti, qui vécut dans la maison de Nanteuil, en qualité d'élève, de 1676 à 1678.

Jésuites de Reims, pour y faire ses humanités. Il ne tarda pas à devenir un brillant élève, s'emparant des premières places au point d'exciter la jalousie de ses condisciples. Dès cette époque, une vocation impérieuse l'attirait vers le dessin et la gravure. Recevait-il déjà les leçons d'un maître? Nanteuil se borne à nous faire savoir qu'il commença à graver étant en seconde, et que ses deux premiers essais de gravure furent un *Tambour*, d'après Callot, et un portrait de *Louis XIII*, d'après Michel Lasne. « Je commencay environ ce tems là à desseigner tous mes camarades et meme pendant les classes. Je commençay à graver estant en seconde. La 1ere pièce fust un Tambour d'après Callotte, 2e le portrait de Louis 13e d'après l'Asne, dans une ovalle, et comme j'estois persécuté par les Régens (1), je gravay sur des arbres (2), à la campagne, deux planches d'un Christ et d'une Vierge en ovalle, d'après des tailles-douces que je trouvay alors (3) ».

---

(1) Nanteuil avait mis d'abord le mot « Jesuittes » qu'il a effacé et remplacé par celui de « Régens ».

(2) Baldinucci raconte que Nanteuil, poursuivi un jour par son père qui voulait le frapper, se réfugia au haut d'un arbre, et là se mit tranquillement à dessiner sous les yeux de son père stupéfait de tant d'audace. *Opere*, XI, 294.

(3) Ces notes autobiographiques de Nanteuil, signalées pour la première fois par M. Paulin Richard (*Magasin pittoresque*, 1859, p. 321), se trouvent écrites à la suite d'une épigramme adressée au roi et imprimée sur double feuille. M. Louis Courajod a bien voulu nous envoyer une copie de ces notes, conservées dans la réserve des imprimés de la Bibliothèque nationale, *Y. Réserve, non catalogué*. L'adresse, placée au vo de la « Très humble requeste », datée de

Les professeurs de Robert ne voyaient pas d'un bon œil ces essais artistiques qui faisaient, sans doute, négliger à leur élève Virgile et Cicéron ; mais leurs remontrances furent vaines, et même si peu respectueusement reçues que l'élève fut renvoyé du collége des Jésuites.

Les Bénédictins de Saint-Remi de Reims furent moins rigides. En 1643, ils admirent le jeune homme à faire sa rhétorique, tout en le laissant suivre son irrésistible penchant pour la gravure. « Estant en Rhétorique, continue Nanteuil, dans sa précieuse note autobiographique, les figures d'Euclyde et la représentation d'un œil de bœuf après le naturel pour l'oftalmie, et de tems en tems quelques autres curiositez, comme une figure représentant la taille et la hauteur de Notre-Seigneur, selon un tableau qui est dans le cloistre Saint-

---

Fontainebleau le 17 octobre 1661, montre bien que Nanteuil avait destiné ces notes à l'un de ses amis. Voici ce qu'elle porte :

« M. de Cléveret,

« La Chausse Marcady,
« A Abbevile. »

Il faut lire la Chaussée Marcadé, qui est encore aujourd'hui le nom d'une rue d'Abbeville. Quant à M. de Cléveret, nous n'avons pu découvrir quel était ce correspondant de Nanteuil. Dans son catalogue de l'œuvre de R. Nanteuil, Florent le Comte dit : « Les dattes des années se trouveront vérifiées sur un journal de Nanteuil, que M. Clément, de la bibliothèque du roi, m'a bien voulu communiquer, et par les singularitez que le R. P. Serbour, bibliothécaire de l'abbaye de Sainte-Geneviève, a eu la bonté de m'expliquer sur les portraits même. » *Cabinet des Singularitez*, I, 327. Ce journal de Nanteuil n'a pas été retrouvé.

Remy, les deux costez de ce dernier, etc. Quelques antiquitez et épitaphes qui sont dans la ditte église Saint-Remy, avec le portrait du grand prieur d'aujourd'hui, qui estoit alors soubs-prieur, nommé D. Estienne Vuillequin ; S^te Nourice ; la Vierge, d'après Mellan, et une grande planche double feuille, de mon invention, et du dessein d'un peintre de Reims nommé Armand (1), et de ma graveure, représentant trois figures : la Piété, la Justice et la Pudeur qui vont saluer l'Université. Laquelle planche servit pour la thèse que je soutins en philosophie, 1645 ».

La sainte Nourrice, dont il est ici question, était sainte Balsamie, pieuse femme romaine, qui, suivant la légende, se rendit à Reims avec son fils Celsin, pour donner son lait à Rémi, le futur évêque de Reims. Cette gravure n'a point été retrouvée, non plus que « les figures d'Euclyde et la représentation d'un œil de bœuf après le naturel. »

Le *Sauveur en pied* (R. D. 3) est une pièce fort rare. La bibliothèque de Reims en possède une épreuve. Quoiqu'elle porte l'année 1650, elle est évidemment antérieure à cette date. D'après les notes de Nanteuil, on doit la faire remonter jusqu'au temps de sa rhétorique, c'est-à-dire en 1643 ; et même pour excuser l'insigne gaucherie dont elle porte la preuve, il ne faut pas perdre de vue qu'elle est la reproduction d'un tableau exécuté en 1550, par ordre de Guillaume Moet, alors grand-prieur de l'abbaye. Enfin, l'écriture elle-

---

(1) Probablement Nicolas Harmant, mort à Reims en 1652.

même de la légende de cette planche est tellement incorrecte, si on la compare à l'inscription de la Vierge de 1645, qu'il dit avoir exécutée en philosophie (1), qu'on les croirait de deux mains différentes.

En témoignage de sa reconnaissance pour le sous-prieur de Saint-Rémi, D. Etienne Vuillequin, Nanteuil avait voulu lui offrir son portrait dessiné et gravé par lui-même. En voyant cette planche d'un dessin barbare, d'un burin gauche et lourd, où l'art, en un mot, n'a rien à voir, on ne se douterait guère qu'une main aussi inexpérimentée deviendrait bientôt si habile. Le portrait du religieux, dont les épreuves sont d'une extrême rareté, est de l'année 1643 : la signature : *Nanteuil humanista sculp.* (2), oblige à reporter cette pièce à l'année de rhétorique.

Après l'énumération de ces nombreux essais de gravure, il devient évident que Nanteuil s'était adressé à quelque praticien pour apprendre les premières notions de l'art si difficile du burin. Ses rapports avec Nicolas Regnesson étaient déjà établis. « Étant encore à Rheims, sa patrie, dit Mariette, Nanteuil qui le fréquentoit (Regnesson), prit du goût pour la graveure, et on luy a l'obligation de luy en avoir donné les premiers enseignements et d'avoir formé un homme si excellent (3) ».

Nanteuil termina sa philosophie en 1645. Dans la copie en contrepartie d'une Vierge, d'après Mellan, on

---

(1) Loriquet, p. 8. Baldinucci. *Opere*, XI, 294.

(2) Ces mots sont écrits à l'encre sur l'une des deux épreuves conservées au Cabinet des estampes de la Bibliothèque nationale.

(3) *Abecedario*, III, 215.

lit à droite de l'estampe : *R. Nanteüil Philosophiæ auditor sculpebat Rhemis An° d<sup>ni</sup> 1645*. C'est à tort que Florent le Comte dit que cette planche avait été gravée par le candidat pour servir à la décoration de sa thèse (1). En effet, lorsque Nanteuil fut appelé à cette soutenance, à la fin de son cours de philosophie, il grava lui-même, d'après un dessin de son invention, le frontispice du programme, puis il alla, malicieusement, en distribuer lui-même quelques exemplaires au collége des Jésuites, qu'il avait dû quitter quelques années auparavant (2).

Ses études étaient achevées, les carrières libérales pouvaient s'ouvrir devant lui. En dépit des remontrances paternelles, Nanteuil persistait plus que jamais dans ses projets d'artiste. Il fréquentait assidûment l'atelier de Regnesson, et s'y exerçait à faire de petits portraits à l'encre de Chine. Devenu amoureux de la sœur de son maître, il témoigna à son père l'intention d'épouser Jeanne Regnesson. Lancelot chercha bien à l'en détourner; mais il fallut finir par donner son consentement. Quant à Regnesson, il s'empressa d'accorder la main de sa sœur à son élève. Le mariage de Nanteuil avec Jeanne Regnesson eut lieu au commencement de l'année 1646 (3). On voit qu'il n'avait pas sou-

---

(1) *Cabinet des Singularitez*, I, 327.
(2) Baldinucci, *Opere*, XI, 294.
(3) Le contrat fut passé « devant Cloquet et Desmoulins, notaires du roy, en Vermandois, demeurant à Reims, le dix neuf mars xvi<sup>e</sup> quarante six. » Martin Regnesson promettait de donner à sa fille la somme de mille livres, « outre son habit nuptial, » et Robert Nan-

piré longtemps. Mais la ville de Reims n'offrait pas de suffisantes ressources à un jeune artiste, inconnu d'ailleurs, qui se proposait de vivre de son burin et de son crayon. Peu de mois après son mariage, il se rendait à Paris pour y tenter fortune. Suivant Perrault et Florent le Comte, il serait d'abord allé seul à Paris, et n'y aurait amené sa femme qu'après s'être assuré du succès qui l'attendait. Ce double voyage est nié par quelques biographes, qui s'appuient sur une phrase un peu équivoque de Baldinucci. Quoi qu'il en soit, Nanteuil, ayant obtenu de son père quelques écus, partit avec sa femme. Ils voyageaient assez tristes l'un et l'autre : leur bourse était légère, et ils allaient dans un pays où ils n'avaient ni amis ni recommandations. Robert craignait de ne pas réussir, et il s'encourageait de son mieux lui-même. A peine avaient-ils fait la moitié du chemin qu'ils rencontrèrent plusieurs voyageurs à cheval, qui n'étaient autres que des bandits et des écumeurs de routes. Il fallut cheminer avec eux jusqu'à Paris. Mais Nanteuil se mit à leur parler de si belle façon et à leur faire de telles histoires qu'ils ne songèrent pas à l'inquiéter (1).

Perrault raconte un curieux épisode des débuts laborieux de Nanteuil à Paris (2) ; le stratagème qu'il

teuil s'obligeait à donner à ladite Jeanne « la somme de cent livres pour les bagues et joyaux qui luy sortiroit valeur de propre avec ce qu'elle apporteroit. » *Inventaire dressé à la mort de R. Nanteuil.* Loriquet, p. 121.

(1) Baldinucci. *Opere*, XI, 294 et suiv.

(2) « Presque à la sortie du collège, il vint à Paris où il vendoit à de petits marchands qui étaient sous les charniers des Saints-

employa pour se faire connaître vaut la peine d'être rapporté. « Ayant vu plusieurs jeunes abbez à la porte d'une auberge proche de la Sorbonne, il demanda à la maîtresse de cette auberge si un ecclésiastique de la ville de Rheims ne logeoit point chez elle; que, malheureusement, il en avoit oublié le nom, mais qu'elle pourroit bien le reconnaître par le portrait qu'il en avoit. En lui disant cela, il lui montroit un portrait bien dessiné et qui lui avoit tout l'air d'être fort ressemblant. Les abbez qui l'avoient écouté et qui jettèrent les yeux sur ce portrait, en furent si charmés qu'ils ne pouvoient se lasser de l'admirer et de le louer à l'envi l'un de l'autre. Si vous voulez, Messieurs, leur dit-il, je vous ferai vos portraits pour peu de chose, aussi bien faits et aussi finis que celui-là. Le prix qu'il demanda estoit si modique, qu'ils se firent tous peindre l'un après l'autre ; et ces abbez ayant encore amené leurs amis, ils vinrent en si grand nombre qu'il n'y pouvait suffire. Cela luy fit augmenter le prix qu'il en prenoit (1). »

Au commencement de 1647, Nanteuil était définitivement établi à Paris. Ce qui le prouve, c'est que Jeanne Regnesson mit au monde, rue des Prouvaires, le

---

Innocents, ses coups d'essai pour avoir de quoi subsister. Des gens de bon goût lui conseillèrent, au lieu de trois ou quatre pastels qu'il faisoit par semaine, de n'en faire qu'un ou deux et de les finir davantage. Il suivit ce conseil, et comme il se perfectionnait tous les jours, il s'avisa, pour tirer plus de gloire et de profit de son travail, de s'appliquer à graver au burin, en quoi il réussit parfaitement, ayant déjà fait à Reims quelques essais de ce bel art. » De Vigneul-Marville, *Mélanges de littérature et d'histoire*, p. 182.

(1) Perrault, I, 97.

26 mai de cette année, une fille qui fut baptisée à Saint-Eustache, sous les noms de Nicole-Geneviève. Elle eut pour marraine Nicole Dizy, femme de Lancelot Nanteuil, laquelle fut représentée au baptême par Simonne Hardy, femme de Simon Regnesson (1).

Nanteuil ne demeura pas lontemps rue des Prouvaires. Comme nous le dirons bientôt, sa clientèle s'augmentait si rapidement, et la qualité des gens qui venaient poser chez lui était souvent si relevée, qu'il lui fallut prendre un logis plus vaste et plus confortable ; le train de la maison ne tarda pas à devenir somptueux (2). Il s'installa sur le quai de Nesle, près de Brioché, le joueur de marionnettes (3). C'est dans cette maison que naquirent ses sept derniers enfants : 1° Martin, né le 16 avril 1648, qui eut pour parrain Martin Regnesson, son aïeul maternel, représenté par Nicolas Regnesson ; 2° Jacques-Auguste, né le 16 juin 1650 ; 3° Geneviève, le 29 janvier 1653 : parrain, Nicolas Parfait (4), conseiller aumônier ordinaire du roi, chanoine de Notre-Dame de Paris, et marraine demoiselle Geneviève de Lorine, veuve de feu M. Lendormy ; 4° Marguerite, le 21 mars 1654 : parrain,

(1) Jal. *Dict crit.*, p. 897.
(2) Baldinucci. *Opere*, XI, 298.
(3) R. Nanteuil, « désignateur et graveur ordinaire du cabinet du Roy, » fut parrain, le 10 septembre 1668, d'une fille d'un des Brioché. Jal. *Dict. crit.*, 472 et 897.
(4) Edelinck a gravé un portrait de Nicolas Parfait, d'après un pastel de Nanteuil. On lit au bas de l'estampe *Nanteuil ad viv. pinxit. — Ger. Edelinck. sculp.* (R. D. 238).

Claude Isaac, graveur de tailles-douces, et marraine, Marguerite Isaac, femme de Nicolas Regnesson; 5° Alexandre, le 9 juillet 1655 : parrain, M. Toussaint Salmon, conseiller-secrétaire du roi et garde-rôle de sa chancellerie; 6° Robert, le 2 janvier 1658, mort le 17 du même mois; 7° Robert, le 28 septembre 1659 : parrain, Jean Gervais, bachelier en théologie en la maison et société de Navarre, et marraine, Nicole Nanteuil; cet enfant mourut le 20 octobre suivant. Le petit Martin, né en 1648, était mort le 13 août 1652. Comme beaucoup d'artistes du XVII° siècle, Nanteuil fut père de nombreux enfants, mais il eut le chagrin de les voir tous mourir avant lui (1).

## CHAPITRE DEUXIÈME

*Ses premiers travaux à Paris. — Nanteuil et la Fronde. — Ses diverses manières de graver. — Principes et maximes de Nanteuil sur la peinture de portrait. — Ses principaux chefs-d'œuvre.*

En arrivant à Paris, Nanteuil, pressé de gagner de l'argent, avait choisi, pour exécuter ses portraits, la manière expéditive du pastel et du crayon (2). « En

---

(1) Jal. *Dict. crit.* Cf. E. Piot, *État civil de quelques artistes français.* — Herluison, *Actes d'état civil d'artistes français.*

(2) Baldinucci (XI, 296 et 299) dit que Nanteuil, à son arrivée à Paris, fit principalement des portraits à l'encre de Chine, et que, quand les commandes affluèrent, il adopta la manière plus rapide du crayon. Le Musée de Reims possède une réduction, signée, de la

[seize cent] quarante-huit, dit-il dans ses notes, à Paris, je repris la graveure après avoir fait beaucoup de portraits à la plume et à la pierre de mine depuis 1645, à la manière de pastel. M. Pierre Dupuis, etc. » (1) C'est de 1648 à 49 que datent les portraits gravés de *Charles Faure* (94), de *Pierre et de Jacques Du Puy* (89) et aussi la pièce appelée le *Grand Du Puy* (87). Ces portraits, gravés au pointillé, sont naturellement faibles, mais ils sont curieux à étudier en ce qu'ils marquent le départ d'une carrière où les progrès seront si rapides.

Dès 1649, les portraits sont déjà nombreux : le *duc de Bouillon* (48), le *duc de Mercœur* (189), *François Molé* (195). Le portrait de *Voiture*, d'après Philippe de Champaigne, indique des progrès sensibles. Quoique l'aspect soit sombre et dur, il y a déjà plus d'égalité dans le travail et de netteté dans la façon de couper le cuivre (2). C'est que Nanteuil n'avait pas

---

Vierge de douleurs, gravée avec la date de 1654. Dans l'un des extraits qui font suite au *Voyage de Lister*, p. 268, Evelyn, après avoir dit qu'il posa le 13 juin 1651 devant le fameux graveur Nanteuil, pour le portrait qui fut gravé et qui est connu dans l'œuvre du maître sous le nom du *Petit Mylord*, ajoute « qu'à une autre époque il lui fit présent de son portrait entièrement dessiné par lui à la plume, ce qui est une remarquable curiosité ». Cf. Loriquet, 10. La planche du portrait d'Evelyn existe encore en Angleterre, car des épreuves modernes figurent en tête de la seconde édition de ses *Mémoires*, donnée en 1819, in-4º.

(1) Là s'arrêtent les notes si curieuses de Nanteuil.

(2) Ce fut Pinchesne qui chargea Nanteuil de faire le portrait de Voiture, pour être mis en tête de ses œuvres. Voir Tallemant des Réaux, *Historiettes*, édit. Montmerqué et Paulin, Paris, III, 87.

hésité à demander aux meilleurs maîtres les conseils qui pouvaient lui être utiles. « Arrivé à Paris, il s'aboucha avec M. de Champaigne, peintre, et M. Bosse, professeur de gravure et maître de perspective à l'Académie de Paris. Il s'entretenait avec eux de l'exécution de ses portraits à l'encre de Chine, dans lesquels il réussissait si joliment qu'un grand nombre de personnes voulurent ainsi se faire portraire. Encouragé par ces succès, Nanteuil abandonna le pinceau pour graver sur cuivre. Le premier ouvrage qu'il fit en ce genre fut la copie d'un portrait peint par Philippe de Champaigne; il recommença la planche jusqu'à quatre fois avant d'en être satisfait; mais il en reçut tant d'éloges qu'il se mit aussitôt à graver quatre autres portraits qui lui valurent le renom de meilleur maître qu'il y eût à Paris dans cet art. Et comme le principal fondement de tous les modes d'opérer en gravure est le dessin, il n'abandonna pas sa bonne habitude de faire de petits portraits à l'encre de Chine. Il y employait une bonne partie des nuits, souvent la nuit entière, réservant le jour pour la gravure, sans oublier d'aller de temps en temps visiter ses deux maîtres, Champaigne et Bosse, desquels il confessait avoir beaucoup appris. » (1).

(1) Baldinucci, XI, 296 et 297. Nanteuil dessina, d'après l'idée de Le Sueur, un morceau du livre intitulé : *La Rhétorique des Dieux, ou Principes de musique,* de la composition de Denis Gaultier, le plus excellent joueur de luth de son temps, magnifique manuscrit sur vélin, orné de dessins originaux de Le Sueur et d'Abraham Bosse. Le dessin, exécuté à l'encre de Chine par Nanteuil, repré-

Florent le Comte cite seulement cinq portraits pour l'année 1650, entre autres le *président de Mesmes* (191) et *Retz* (217). Il est à remarquer que Nanteuil a gravé les principaux personnages de la Fronde. Du reste, à ce moment, Mazarin et la Cour voyageaient, et le jeune artiste ne pouvait guère se faire une clientèle que dans ce parti tout-puissant à Paris. Ce qui surprend davantage, — était-ce pour plaire à ses patrons? — c'est de voir Nanteuil faire le coup de feu et s'enrôler dans la milice urbaine. Il avait, à ce qu'il paraît, hérité l'humeur belliqueuse de son père. Lorsqu'éclata la guerre civile à Paris, on le vit plus d'une fois mêlé aux troupes, le mousquet sur l'épaule, mèche allumée, le visage orné d'une barbe postiche, semblable à celle que portaient certains Suisses campés hors de Paris, sous le commandement du duc de Lorraine. Il lui arriva, à ce propos, une singulière aventure qu'il se plaisait à raconter. Un jour, se trouvant fort occupé à faire le portrait d'une grande dame et entendant battre le rappel, il se leva brusquement en disant : « Madame, ce n'est plus le temps de dessiner, mais d'aller, comme tout le monde, au secours de la cité. » Puis, saisissant son épée, son mousquet et sa barbe, il alla rejoindre les troupes, laissant là la dame qui ne put s'empêcher de

---

sentait Apollon, dieu de l'harmonie, recevant des mains de Minerve le portrait de Denis Gaultier et celui de la fille d'Anne de Chambré, digne élève du sieur Gaultier, que porte le génie de la Vertu. C'était Anne de Chambré, gentilhomme de M. le Prince et trésorier des guerres, qui avait fait la dépense de cet ouvrage. Mariette, *Abecedario*, III, 197. *Archives de l'Art français*, II, 52.

rire en voyant la tournure amusante de ce soldat de rencontre (1).

L'année 1652 vit finir les hésitations, les faiblesses que l'on remarque dans les premiers portraits. Nanteuil prenait pleine possession de son talent : sa manière personnelle s'accentuait ; son burin, d'abord un peu lourd, s'était assoupli et devenait chaque jour plus moelleux et plus léger sans perdre de sa fermeté. Dans la *Sainte Famille* (2) qu'il a gravé d'après Mellan, en 1645, il suit servilement les procédés de ce graveur ; on disait presque un fac-simile. En 1648 et 1649, dans les portraits des frères *Du Puy*, de *Charles Faure*, du *duc de Mercœur*, il imite le pointillé de Morin. Dans ceux du *duc de Bouillon,* qui est de 1649, de *Retz*, en 1650 (2), de *Henri de Savoie* (198), en 1651, il mélange la taille au pointillé. Puis il revient à la taille unique de Mellan dans le *Mesgrigny* (190) de 1652, et le *Mazarin* (174) de 1653 ; et cependant, en ces mêmes années, il donne *Ménage* (188) et *Louise-Marie de Gonzague* (164), dont toutes les chairs sont au pointillé. Dans les portraits de *Chapelain* (60) en 1655, de *Sarrazin* (220) en 1656, de *Marie de Bragelogne* (57), qui est de la même année, il réalise un progrès évident par un mélange habile de pointes et de tailles.

(1) Baldinucci, XI, 297.

(2) Le petit *Hesselin* (109), qui paraît fait d'après un dessin à l'encre de Chine, rappelle beaucoup le faire de *Retz* : ils doivent être de la même année. Une épreuve de cet Hesselin, de la collection Camberlyn (nº 2400), portait au verso la signature de *P. Mariette*, avec la date 1654.

Enfin, en 1657, dans *Denis de La Barde* (115), *Lotin de Charny* (151), *Mallier du Houssay* (167), *Pompone de Bellièvre* (37), son chef-d'œuvre, le pointillé et la taille pure sont remplacés par de légers coups de burin cunéiformes, avec des tailles très courtes dans les ombres. C'est le procédé définitivement adopté pour les carnations.

On s'est demandé si ces divers procédés que Nanteuil tantôt suivait, tantôt abandonnait, n'étaient que les tâtonnements d'un artiste qui cherche sa voie, ou bien le jeu d'un burin habile, qui se sent capable de vaincre toutes les difficultés du métier. Selon nous, les deux hypothèses ne s'excluent pas. Nanteuil n'eut pas, dès l'abord, une manière personnelle, et, comme tous les débutants, il fut tenté d'imiter les artistes en vogue. Il voulut, en même temps qu'il essayait leur procédé, s'assurer de ce que valait leur méthode. Le pointillé était plus facile, mais fade et sans relief. Les tailles simples de Mellan procédaient d'un principe plus savant, et Nanteuil reconnaissait lui-même « que cette manière est excellente pour apprendre la liaison qui doit exister dans toutes les parties d'une gravure, et très bonne aussi pour un commençant (1). » Mais il se garda bien de s'attarder à la manière monotone inventée par le graveur d'Abbeville, à ces tailles prolongées qui produisent une sorte de vibration désagréable à l'œil. En 1657 et 1658, Nanteuil donnait ses principaux chefs-d'œuvre. Jamais il ne fut mieux inspiré, jamais

(1) Cité par E. Piot, dans *le Cabinet de l'Amateur*, 1861-1862, p. 253.

son burin ne parut aussi léger, aussi fin, aussi délicat que dans le merveilleux *Pompone de Bellièvre*, dans les portraits de *Jean Loret*, de *Castelnau*, de *Lotin de Charny* de *Basile Fouquet*, de *Claude Thévenin*, de *Mallier du Houssay*. Non content de traduire les portraits peints par d'autres, il peignait lui-même, au pastel, ses modèles d'après nature, *ad vivum*, ou les dessinait à la mine de plomb, et savait conserver dans sa planche la parfaite ressemblance de son dessin (1). Quelquefois, ses dessins étaient exécutés aux trois crayons, relevés dans certaines parties de légères teintes de pastel (2). Trois séances lui suffisaient ordinairement

---

(1) « Il ne manquait jamais d'attraper la ressemblance, et il se vantoit de s'être fait pour cela des règles très assurées. » Perrault, I, 97. « Une des marques les plus incontestables de son habileté consistoit dans la ressemblance. » Florent le Comte. *Cabinet des Singularitez*, III, 190.

(2) « Les portraits à la pointe d'argent ou au pastel de Robert Nanteuil, qui ont été conservés et qui font l'ornement des musées ou des collections particulières, accusent, mieux peut-être encore que les estampes, la science profonde de l'artiste et la sincérité de son talent. Ces ouvrages, exécutés avec la sûreté de main d'un maître, n'ont rien de cette sécheresse voulue que possèdent habituellement les dessins des graveurs destinés à indiquer, jusque dans leurs détails en apparence les plus insignifiants, les travaux que le burin doit fixer sur le métal. Procédant directement des *crayons* du xvie siècle, les portraits traités par Nanteuil sont des œuvres d'art dans la véritable acception du mot, œuvres d'art indépendantes de la destination matérielle que leur donnera la gravure, empruntant d'elles seules leur valeur, et possédant au plus haut point les qualités distinctives de l'école française, la vérité de l'expression et l'intelligence de la physionomie. » G. Duplessis. *De la gravure de portrait en France*, 64.

pour amener son dessin à la perfection de la ressemblance et de l'exécution.

Son élève, Domenico Tempesti, a consigné dans un manuscrit, conservé à la Marciana de Venise, les opinions et les maximes de son maître sur la peinture et la gravure. Ces maximes offrent le plus vif intérêt, car elles nous révèlent les principes et la méthode très raisonnée de l'éminent artiste.

« Lorsqu'il devait faire un portrait au pastel, le maître avait l'habitude de préparer d'avance tout ce qui sert à son exécution : le châssis sur lequel il dessinait, la table, la boîte à couleurs, le siège de la personne qu'il devait portraire, et le sien. Pour éviter les reflets, il entourait le modèle et sa table d'un paravent vert, et, tout en l'attendant, il s'assurait que toute chose était bien en place. Il disait qu'au moment de travailler d'après nature, il faut éviter avec soin tout ce qui peut distraire la pensée et lui enlever sa fraîcheur.

« A l'arrivée de la personne, il la toisait à première vue et pénétrait son esprit, tout en causant, de l'ensemble de sa physionomie, observant ce que sa figure présentait de favorable ou de défectueux, pensant à l'expression générale qu'il devait donner à son portrait suivant l'état ou la qualité du personnage, c'est-à-dire, grave ou majestueuse si c'est un prince, fière si c'est un soldat, pensive si c'est un homme de lettres, spirituelle si c'est une femme, riante si c'est un enfant, et enfin la tête légèrement inclinée, soucieuse et triste si c'est un vieillard. Toutes ces observations, qui sont dans la nature même, étaient faites en un instant.

« Il la faisait s'asseoir ensuite, cherchait si une lumière différente n'était pas plus favorable à la position qu'il avait choisie, et, tout en causant, il commençait son contour qu'il esquissait au charbon : l'ovale du visage, d'abord, indiquant ensuite les yeux, le nez, la bouche et les cheveux. Pour bien prendre l'attache du col, il faisait lever son modèle, le faisait se rasseoir et continuait gaiement son esquisse. Il l'établissait d'abord géométriquement, dessinant ensuite peu à peu le nez, la bouche, le contour du visage et les cheveux en dernier. Cette première esquisse était déjà ressemblante, bien qu'exécutée au simple trait, comme les dessins de Callot. C'est alors qu'il prenait la boîte aux couleurs, couvrant d'abord les parties principales, imitant peu à peu son modèle, ayant soin de le faire toujours un peu plus rouge que nature pour baisser le ton plus tard. Ensuite il massait la chevelure, faisait un peu du fond et retournait au visage pour finir de lui donner toute la ressemblance.

« Le maître disait que l'on doit retrouver dans le portrait terminé tout le feu de cette première ébauche, moins son exagération. Cette première séance était ordinairement de deux heures. En prenant congé du modèle, il continuait, tout en causant, à étudier sa physionomie et à fixer dans sa mémoire les traits de son visage. Après son départ, il prenait une équerre et vérifiait s'il ne s'était pas trompé. Il avait l'habitude de dire que pour celui qui sait bien la promener sur ses ouvrages, l'équerre est comme la langue d'un ennemi, qu'elle ne pardonne aucun défaut. Parfois, il agrandis-

sait le champ de son portrait, retouchait quelques parties, et le laissait là jusqu'au retour du modèle.......

« La seconde séance était employée à terminer les diverses parties et l'ensemble du visage. Il disait que c'était la besogne la plus fatigante d'un portrait ; qu'on risquait d'y perdre l'esprit du premier travail en s'appesantissant sur les détails, en fondant les têtes çà et là avec le doigt pour les modeler (1) et arriver à la parfaite ressemblance en rehaussant ou en diminuant les tons. Il achevait ainsi sa tête peu à peu, et ne faisait jamais le buste qu'elle ne fut terminée.............

« Mais revenons au visage. Terminé dans la seconde séance, il ne recevait l'expression et la vie qu'à la troisième. Le maître avait l'habitude de dire qu'il était impossible de faire un portrait spirituel d'après un modèle inerte, et que l'artiste ne pouvait arriver à rien de bon s'il n'était lui-même de bonne humeur. Il employait donc toutes les ressources de son esprit dans cette troisième séance à animer son modèle, à chercher les conversations qui convenaient le mieux à son génie, à

---

(1) « Quoyque le graveur paroisse ne faire qu'une profession, il faut cependant qu'il soit, au commencement de son travail, desseignateur ; au milieu, graveur et sculpteur, et à la fin, peintre. Desseignateur, pour la situation et la forme des parties ; graveur et sculpteur pour les hachures, leurs contours, les cavités, les convexités et tous les traitements du sujet ; et peintre, enfin, pour l'union et la tendresse des ouvrages..... Il ne faut faire cas de la délicatesse du travail qu'autant qu'elle contribue à faire un bel effet d'une distance proportionnée à la grandeur de l'objet. » *Maximes et réflexions de R. Nanteuil sur la gravure.* Cité par E. Piot. *Cabinet de l'Amateur*, 1861-1862, p. 142 et 35.

l'égayer enfin. Le cœur se voit dans les yeux; les mouvements du corps décèlent le caractère. Le modèle ne doit pas rester froid, c'est très important. C'est dans ces moments qu'il retouchait avec vivacité toutes les parties de son travail, le nez, la bouche, les yeux, les cheveux toujours en dernier......................

« Il disait que la nature était souvent pauvre et maigre, et que si on faisait les deux yeux d'un portrait exactement semblables, ils manquaient d'animation...
............................................

« Il avait donc l'habitude de faire rire son modèle, et c'est alors qu'il observait avec soin ses joues s'arrondir, ses narines se gonfler, ses yeux que le rire rapetissait un peu, les plis des tempes, et tout le mouvement du nez, de la bouche et du menton. La gaieté est l'image de la vie.............................

« Il remettait au soir pour bien juger de l'ensemble de son travail; c'est ainsi qu'en fermant les yeux à demi, on produit une sorte de crépuscule qui fait mieux voir l'accord des tons et des masses.................

« Le *brio* ordinaire de l'homme se reconnaît en un instant; lorsque vous l'appelez, par exemple, et qu'il se retourne, observez en cet instant rapide le mouvement de son corps et surtout sa physionomie, c'est précisément celle qu'il faut donner à son portrait; ou bien encore observez l'accueil que vous fait un ami à qui vous faites visite; il vous reçoit avec de bonnes paroles, la figure souriante; il y aurait inconvenance à ce qu'il le fît en riant comme un fou ou avec une mine taciturne; c'est cette physionomie souriante de l'homme qui reçoit

un ami que vous devez donner à vos portraits.... » (1).

Une pensée domine tout le reste dans cette énumération de préceptes, un peu minutieux peut-être : la ressemblance morale du modèle. Arriver à faire briller sur sa physionomie, dans son sourire, l'animation, le sentiment, la vie pour les fixer sûrement ensuite sur le cuivre, telle était la grande, l'unique préoccupation de Nanteuil. Lui qui coupait le métal avec une dextérité surprenante, il dédaignait d'en faire parade, comme Antoine Masson, pour qui le burin n'était qu'un outil de métier. Nanteuil s'en servait comme d'un crayon docile, on pourrait presque dire comme d'un pinceau auquel il ne demandait que de faire rayonner sous sa main l'inimitable reflet de l'âme et de l'intelligence.

Depuis l'année 1650 jusqu'à sa mort, Nanteuil vit poser devant lui les plus grands personnages de la cour et de la ville. Il se trouva bientôt hors d'état de suffire à toutes les commandes qui affluaient. C'est ce qui le détermina à réunir dans ses ateliers plusieurs artistes de talent et à les faire travailler, sous sa direction, aux accessoires et aux vêtements (2), se réservant toujours ce qui concernait les têtes (3). Grâce à ce procédé, il

---

(1) *Conseils de Nanteuil pour l'exécution des portraits au pastel.* Cité par E. Piot. *Cabinet de l'Amateur*, 1861-1862, p. 247 et suiv.

(2) Robert-Dumesnil cite, parmi les auxiliaires de Nanteuil, Nicolas Pitau, Nicolas Regnesson, Pierre Simon, Corneille Vermeulen.

(3) La belle collection de A.-F. Didot renfermait un certain nombre d'épreuves d'essai dans lesquelles tantôt les têtes, tantôt les vêtements sont inachevés. Baldinucci n'attribue à Nanteuil que trois portraits entièrement gravés de sa main; le fameux *Pompone de*

put, pendant une vie relativement courte, graver plus de deux cent vingt portraits, dont une trentaine de grandeur naturelle. On a dit que Nanteuil traitait son art en grand seigneur, et qu'il tenait à distance les auxiliaires qu'il employait. Nul d'entre eux, il est vrai, ne pénétrait dans son atelier. Il fit pourtant une exception et consentit à prendre comme élève un jeune italien, Domenico Tempesti, que le grand-duc de Toscane, Cosme III, lui avait recommandé. C'était en 1676. Ce jeune homme plut à Nanteuil qui le traita comme son fils, et le garda près de lui. S'il n'y eut pas en lui l'étoffe d'un graveur de mérite, du moins il conserva un véritable culte pour le maître éminent qui l'avait adopté, et c'est à cette reconaissance filiale que nous devons les *Maximes* de Nanteuil sur la peinture et la gravure, aussi bien qu'une foule de détails intimes sur sa vie,

---

*Bellièvre*, son chef-d'œuvre; la *Mothe le Vayer*, et une femme âgée portant une guimpe blanche sur ses épaules : « l'altro è di una donna vecchia, che ha un collare puro disteso sopra le spalle, secondo l'uso di quei tempi... » *Opere*, XI, 299. C'est le portrait de *Marie de Bragelogne* (57), l'une des plus remarquables estampes du maître. On ne rencontre dans l'œuvre de Nanteuil, composé de près de deux cent quarante pièces, que dix-huit sujets et vignettes, et, chose assez curieuse, que huit portraits où les mains paraissent. S'il fallait croire une anecdote racontée par De Vigneul-Marville, Nanteuil se serait fait moquer par des gens du métier en voulant faire des mains à une Vierge. Ce fait se rapporte sans doute à la *Sainte-Famille*, gravée d'après Mellan, en 1645. Mais cela ne tire pas à conséquence, et il suffit de voir le charmant portrait de *Ménage* pour se convaincre que Nanteuil faisait de fort jolies mains; et cette planche est de celles que les connaisseurs attribuent tout entière au graveur.

qui sont consignés dans la notice rédigée par Baldinucci.

Si l'on veut se faire une idée de la vogue et du renom de notre artiste, disons qu'il grava trois fois le premier président de Lamoignon, quatre fois l'archevêque de Paris, Hardouin de Péréfixe, six fois le grand Colbert, onze fois le chancelier Le Tellier, onze fois Louis XIV, et quatorze fois le cardinal Mazarin. Princes, prélats, maréchaux, diplomates, magistrats disputaient aux écrivains et aux poètes l'honneur d'être, comme l'a écrit un peu ironiquement Boileau,

<div style="text-align:center">Couronné de lauriers de la main de Nanteuil (1).</div>

Et il faut reconnaître, à la gloire de l'artiste, qu'il mettait autant de conscience et de talent à graver les traits de Loret, de Scudéry ou de Chapelain, que ceux de Mazarin ou de Michel Le Tellier. Rien de médiocre ne sortit de son burin, qui ne connut point de lassitude ni de défail-

---

(1) *Art poétique*, chant II. Nanteuil avait-il conçu le projet de graver en portrait la haute noblesse et les principaux personnages de la cour? Une lettre de M<sup>me</sup> de Sévigné, du 11 septembre 1676, fait allusion à ce dessein que l'artiste ne put qu'à moitié réaliser. « Il y eut, l'autre jour, une vieille décrépite qui se présenta au dîner du Roi; elle faisoit frayeur. Monsieur la repoussa en lui demandant ce qu'elle vouloit. » « Hélas! Monsieur, lui dit-elle, c'est que je voudrois bien prier le Roi de me faire parler à M. de Louvois. » Le Roi lui dit : « Tenez, voilà Monsieur de Reims qui y a plus de pouvoir que moi. » Cela réjouit fort tout le monde. Nanteuil, d'un autre côté, prioit Sa Majesté de commander à M. de Calvo de se laisser peindre. Il fait un cabinet où vous voyez bien qu'il veut lui donner place, et lui s'inquiète fort peu d'y être placé. » Édit. des *Grands écrivains de France*, V, 55.

lances, et telle est la supériorité de ses travaux que, quand on veut citer dix de ses œuvres capitales, il s'en présente au souvenir dix fois autant.

Parmi les petits portraits, citons ceux de *Ménage*, de *Hesselin* (109), de la *duchesse de Nemours*, de *Maridat de Serrières* et de *Hugues de Lionne*. Ces deux derniers, charmants ouvrages de la jeunesse du maître, sont d'une couleur fine et claire qu'on ne saurait trop admirer. Nanteuil n'a pas toujours retrouvé sous son burin cette gamme de demi-tons, argentée et lumineuse.

Ses portraits de dimension moyenne se recommandent en grand nombre à l'attention des amateurs : *La Mothe le Vayer, Jean Loret, Lolin de Charny, Cambout de Coislin* (70), *de la Barde, Dreux d'Aubray, Noël Le Boultz, Paul de Lionne, Regnauldin,* les *présidents de Bailleul, de Maisons* (166) et *Potier de Novion* (206), l'*Avocat de Hollande; Marie de Bragelogne, Jacques de Castelnau, Basile et Nicolas Fouquet, Maurice Le Tellier* (140), *Pompone de Bellièvre,* le chef-d'œuvre du maître, et le plus beau portrait, peut-être, qui ait été gravé au burin (1).

N'oublions pas non plus les portraits de proportions colossales, dans lesquels, quoi qu'on ait dit (2), Nanteuil n'a pas été surpassé : *Turenne, Anne d'Autriche,* le *Louis XIV aux pattes de lion, Jean-Baptiste Col-*

---

(1) A la vente Camberlyn, en 1855, une épreuve du premier état du Pompone a été vendue 705 fr.

(2) Mariette, *Abecedario,* IV, 179.

bert (74), son fils *Nicolas Colbert* (77), *Hardouin de Péréfixe* (214), *Guillaume de Lamoignon, Simon Arnauld, marquis de Pomponne, Denis Talon.*

Cette fécondité prodigieuse, cette production ininterrompue de chefs-d'œuvre est l'une des caractéristiques du talent du graveur de Reims. Le seul rival qu'on lui puisse opposer, Edelinck, n'a guère gravé qu'une douzaine de portraits demeurés justement célèbres. Antoine Masson, Nicolas Pitau, François de Poilly, Van Schuppen, pour s'en tenir au xvii$^e$ siècle, suivent à une distance marquée. Si Nanteuil cède le pas à Audran et à Edelinck pour la gravure d'histoire, genre qu'il n'a pas même abordé, et s'il faut sur ce point reconnaître l'infériorité de notre artiste, du moins il n'est que juste de lui accorder le premier rang dans la gravure de portrait. Il se joue à l'aise en face de cinquante chefs-d'œuvre, là où les meilleurs n'arrivent qu'à grand renfort de travail et cinq ou six fois dans leur vie.

## CHAPITRE TROISIÈME

*Le père de Nanteuil vient à Paris. — L'édit de Saint-Jean-de-Luz. — Portrait du roi d'après nature. — Dépenses excessives de Nanteuil. — Lettre à Madeleine de Scudéry.*

La fortune et la gloire avaient décidément souri au génie de Nanteuil. Inspiré par un sentiment qui l'honore grandement, il voulut appeler près de lui son vieux

père, le marchand de laines de Reims, et lui donner part à l'aisance honorable qu'il s'était acquise. Baldinucci parle d'une lettre que Lancelot aurait écrite à son fils. Il lui exprimait sa joie d'apprendre que son talent de graveur lui avait valu une telle renommée ; son seul regret était de s'être jadis opposé à une vocation dont il reconnaissait aujourd'hui l'évidence (1). La lettre du vieillard était affectueuse et touchante. Il n'en fallut pas davantage. Loin de rougir de son humble origine, Nanteuil s'empressa de faire venir son père à Paris. « Le bonhomme vint, dit Perrault, et tout mal vestu qu'il estoit, fut receu en descendant du coche par son fils, bien mis, et habillé comme un homme fort à son aise, avec toute la tendresse et toutes les marques de joye imaginables, ce qui alla jusqu'à tirer des larmes de ceux qui en furent témoins. Depuis ce moment, son plus grand désir fut de donner à son père toute la satisfaction qu'il pouvait désirer ; ce qu'il continua jusqu'au jour que Dieu l'enleva d'entre ses bras (2). » Lancelot Nanteuil mourut dans la maison de son fils, quai des Augustins, le 5 janvier 1657 (3).

En cette même année, on voit Nanteuil figurer dans l'Etat de la maison du Roi comme dessinateur et graveur de Sa Majesté, aux gages de 400 livres (4). Il en reçut le brevet le 15 avril 1658, et prêta serment, en cette qualité, entre les mains du duc de Bouillon, grand

---

(1) Baldinucci, XI, 300.
(2) Perrault, I, 97. Florent le Comte, III, 390.
(3) Jal. *Dict. crit.*, 897.
(4) *Nouvelles archives de l'art français*, 1872, p. 42.

chambellan (1). L'ordonnance royale était conçue dans les termes les plus flatteurs. « Son génie pour la portraiture, sa capacité pour la connaissance des belles-lettres aussi bien que des règles de son art, et son secret pour rendre infaillible par le crayon et le burin la ressemblance des sujets dont l'air est le plus difficile à prendre, sont, avec les marques de la perfection où il porte ses ouvrages et que tout le monde voit dans les portraits qu'il a faits de nous (2) et des principales personnes de l'Etat, les motifs qui nous ont fait résoudre à l'approcher de nous et à l'honorer d'une qualité convenable à son mérite et à la confiance que nous avons en sa fidélité. » Le 15 juin 1659, de nouvelles lettres du Roi lui créaient une pension de 1,000 livres par an. Ce brevet fut enregistré à la Cour des Comptes, le 6 août 1659, et au Conseil général des Finances, le 30 septembre suivant (3).

Si Nanteuil n'appartint pas à l'Académie de peinture, ce fut sans doute qu'il ne voulut pas s'y faire recevoir. Avait-il pris parti contre elle dans cette fameuse affaire des brevets qui se termina par l'exclusion d'Abraham Bosse, son maître et son ami? Nous ignorons le motif qui tint notre graveur à l'écart d'une compagnie où sa place était plus qu'indiquée. Sa situation était

---

(1) *Revue universelle des arts*, 1856, I, 169. Jal. **Dict. crit.**, 898.
(2) Le portrait du Roi, d'après Mignard (R. D. 152), avait donc été gravé avant 1659, et les dates portées sur cette planche ne sont pas les premières; c'est ce qu'avait judicieusement remarqué M. Loriquet. *Notice*, 21.
(3) *Archives de l'art français*, III, 267.

considérable, son talent incontesté, ses relations très influentes. Il le fit voir à l'occasion.

Un sieur de Lavenage, fort inconnu aujourd'hui, avait proposé d'ériger les graveurs en maîtrise, comme étant gens de métier, et de fixer leur nombre à deux cents pour la prévôté de Paris. Il réussit même à obtenir cet arrêt qui constituait la gravure en corps de métier. Indignés de cette entreprise, les graveurs, Nanteuil surtout, le prirent de haut et se remuèrent fort. Ils en appelèrent au Conseil d'Etat, et firent rendre un arrêt déclaratif de leur liberté et franchise absolue. Cet arrêt, daté de Saint-Jean-de-Luz, le 26 mai 1660, fut dû surtout au crédit de Nanteuil auprès de la Cour (1).

En 1661, Louis XIV lui permit de faire son portrait d'après nature, *ad vivum*, comme on disait alors. Nanteuil s'empressa de rimer une requête dans laquelle il sollicitait le temps nécessaire pour achever son pastel avant la naissance du Dauphin, que l'on attendait. Ces vers sont datés de Fontainebleau, le 17 octobre 1661. Le portrait fut jugé merveilleux, et quand la reine-mère l'aperçut, elle appela Marie-Thérèse : « Venez, Madame, voir votre époux dans cette peinture, il parle ! » Le Roi fut si satisfait du travail de l'artiste qu'il lui fit compter aussitôt cent pistoles. Trois jours après cette aubaine, Nanteuil, qui ne fut jamais intéressé, mais qui, cette fois, fut magnifique, dépensa toute la somme pour un grand repas qu'il donna chez les Augustins et dans d'autres réjouissances, pour célé-

---

(1) Le texte de cet arrêt a été publié dans les *Archives de l'art français*, 2e série, II, 261.

brer dans sa paroisse la naissance du Dauphin (1). Ce portrait de Louis XIV est le premier qu'ait gravé Nanteuil en grandeur naturelle, et il marque une phase nouvelle de son talent. Il fut tellement admiré, dit Baldinucci, que chacun voulait se faire représenter dans les mêmes proportions.

Quelques années plus tard, l'établissement des Gobelins devenait une véritable Académie de peinture et de gravure. Le Brun, qui en eut le premier la direction générale, y réunit des peintres, des dessinateurs et des sculpteurs, et y fit exécuter, d'après ses cartons, les tapisseries des *Éléments* et des *Saisons,* ainsi que les célèbres *Batailles* de Van der Meulen. Sébastien Le Clerc, le protégé de Le Brun et de Colbert, présidait aux travaux entrepris aux frais du roi par de nombreux graveurs français et étrangers. Nanteuil avait un atelier aux Gobelins, et Colbert avait tenu à ce qu'il entrât des premiers dans cette confrérie d'artistes où il appela bientôt Edelinck, qui s'empressa de profiter des conseils du maître qu'il lui était donné d'approcher. A son exemple, et sous ses yeux, il s'essaya bientôt à la gravure de portrait (2).

La réputation de Nanteuil s'était répandue jusqu'en Italie. Lorsque le prince héréditaire de Toscane vint en France en 1670, il alla voir Nanteuil et lui acheta son portrait au pastel, pour la célèbre collection des portraits d'artistes peints par eux-mêmes qu'avait réunie

(1) Baldinucci, XI, 302.
(2) Delaborde. *La Gravure,* 198.

son oncle, le cardinal Léopold de Médicis. Il dut encore emporter plusieurs autres ouvrages, si l'on en juge par les beaux pastels de Louis XIV et de Turenne, qui sont aujourd'hui conservés au musée de Florence (1).

Le nombre prodigieux de portraits que Nanteuil peignait et gravait était pour lui la source de revenus considérables, qui eussent suffi, dès longtemps, à l'enrichir. Mais ses biographes nous le dépeignent comme un homme assez prodigue, vivant largement, aimant la table et le plaisir (2). Quand il voulut, quelques années avant sa mort, faire reconstruire une maison sur un terrain qu'il venait d'acheter, il dut emprunter de l'argent pour parfaire la somme qui lui était nécessaire. C'est ce que nous apprend un document découvert par M. Jal, dans le minutier de M⁰ Guénin, à Paris (3). Le 25 juillet 1674, Robert Nanteuil, Jeanne Regnesson, Nicole Geneviève, leur fille, et M⁰ René Gaillard, sieur de l'Arpenty, procureur de Michel Hardouin, architecte (4), constituèrent une rente de cent livres tour-

(1) Baldinucci, XI, 303. Dussieux. *Les Artistes français à l'étranger*, 283 et 284.

(2) « Il aimoit fort les plaisirs et n'aima jamais assez sa fortune pour amasser de grands biens, ce qui lui auroit été facile. De plus de cinquante mille écus qu'il avait gagnés, il n'en laissa pas vingt mille à ses héritiers, le reste ayant été employé aux nécessités de la vie et à régaler ses amis. » De Vigneul Marville, 183. A la mort de Nanteuil, l'actif de sa succession s'élevait à 61,434 livres et le passif à 25,944 livres, ce qui laissait un actif net de 35,490 livres. *Inventaire dressé à la mort de Nanteuil*. Loriquet, 107.

(3) Jal. *Dict. crit.*, 897.

(4) Michel Hardouin, frère cadet de Hardouin Mausart, avait épousé, le 29 décembre 1667, Nicole-Geneviève, fille de Nanteuil. Nicole

nois à René Dutertre, chirurgien de robe longue, qui prêtait de quoi faire construire la maison. L'acte porte que notre artiste, qui demeurait alors sur le quai de Nesle, se faisait « bastir et construire de neuf une maison scize rue de Savoie, faisant l'encoignure de ladite rue et celle des Charités-Saint-Denis (1). » Plus tard, cette maison revint par héritage à Gérard Edelinck, dont la femme, Madeleine Regnesson, était la nièce de Nanteuil.

Est-il besoin de dire que Robert fut lié avec la plupart des artistes de son temps? Philippe de Champaigne, Le Brun, Mignard lui ont fait graver plusieurs de leurs portraits. Au nombre de ses admirateurs et de ses amis, il convient de nommer Mazarin, Colbert, Le Tellier, l'abbé de Marolles, le grand curieux d'estampes. Avant Perrault, Michel Bégon avait eu l'idée de réunir

---

mourut chez son père, pendant une absence de son mari, le 13 août 1676. Jal. *Dict. crit.*, 672. M. Loriquet a donné *in extenso* leur acte de mariage. *Notice*, 41.

(6) Aujourd'hui rue des Augustins. On lit dans l'Inventaire dressé à la mort de Nanteuil : « 11 août 1673. Acquisition par ledit Robert Nanteuil, de Brière Lespine et Boileau, d'un terrain provenant de l'ancien hôtel de Nemours, faisant encoignure de la rue de Savoye, contenant 6 toises 5 pieds de face sur la dite rue, 20 pieds de face sur la rue des Charités S. Denis, moyennant 10.650 livres, sur laquelle somme a esté payé comptant par ledit sieur Nanteuil 5,325 livres, et quant aux 5,325 livres restant, ledit sieur Nanteuil a promis les payer avec intérêt au denier 20, d'après le décret fait pour en purger les hypothèques. Ensuite duquel contrat est un acte passé le 25 novembre 1673, portant acquisition par ledit sieur Nanteuil de 2 toises de superficie pour augmentation, moyennant 600 livres qu'il a payées comptant. » Loriquet, *Notice*, p. 121 et suivantes.

une collection de portraits des hommes illustres du xvii**e** siècle et d'y joindre une notice biographique (1). Lorsqu'il sut que le travail de Perrault était déjà avancé, il renonça à poursuivre le sien. On conserve à la Bibliothèque nationale une fort curieuse correspondance de l'intendant de Rochefort au sujet de la collection qu'il préparait. Bégon avait voulu faire figurer Nanteuil dans sa galerie des hommes illustres et avoir son portrait gravé par lui-même. Il n'avait pu l'obtenir, et s'en expliquait plus tard assez aigrement dans une lettre à Cabart de Villermont. « Je serois, et les autres, fort aise d'avoir le portrait de Nanteuil ; sur quoy je vous diray que je l'allay voir un jour pour lui persuader de se graver lui-même ; il me dit qu'il estoit en traitté pour cela avec un marchand d'estampes qui lui avoit déjà offert 150 livres, mais qu'il ne se relascherait pas à moins de 200 livres (2). Je luy fis de grands

---

(1) Jal. *Dict. crit.*, 172. G. Duplessis, *Un Curieux du XVII**e** siècle, Michel Bégon*, 57.

(2) Le portrait de Nanteuil, dessiné par lui-même, a été gravé par Edelinck pour les *Hommes illustres* de Perrault. Premier état, avant toute lettre, très rare. Deuxième, on lit au bas de l'estampe : *Nanteuil se ipse delin*. Troisième, le mot *ipse* changé en *ipsû*. La planche d'Edelinck a été copiée par Romanet, et tout récemment par Varin pour la notice de M. Loriquet. Lors de son voyage en France, en 1670, le grand-duc Cosme III avait acheté un portrait de Nanteuil peint par lui-même, au pastel. Il a été reproduit au trait dans la Galeria reale, publiée à Florence en 1721, puis gravé par G.-D. Campiglia, dans le Museum florentinum en 1731. Enfin, une belle reproduction au burin, par J.-B. Meunier, se trouve dans la Galerie de Florence, livraison 96**e**. Nanteuil avait une figure noble et régulière, ce qui s'accorde avec le mot connu de

reproches qui ne le persuadèrent point, me disant qu'il n'estoit point fou de lui-même et qu'il ne travailloit que pour de l'argent. » (Lettre du 15 février 1689.)

Cette réponse, qui aurait assez l'air d'une boutade, peint l'un des côtés du caractère de Nanteuil. Il aimait l'argent, non par avarice, mais pour les jouissances qu'il procure, puisque les sommes considérables qu'il gagnait ne suffisaient pas à ses goûts de dépense et à sa large manière de vivre. Ménage se trouvait un jour avec Hugues de Lionne chez Nanteuil, qui faisait le portrait de ce diplomate. Le vaniteux écrivain parlait sans cesse et se vantait « qu'il avoit sept cens pistolles qui ne devoient rien à personne; qu'il avoit envie de les employer à un voyage à Rome. — Vous ferez bien mieux, lui dit Nantueil, de m'en envoyer dix que vous me devez de reste de votre portrait (1). » Le coup était droit, et il mortifia fort Ménage.

Si Nanteuil aimait l'argent, et si parfois il réclamait aigrement ce qui lui était dû, ce n'était pourtant pas un créancier intraitable. Son caractère jovial et tout en dehors cachait un grands fonds de délicatesse et de générosité. Il n'aimait pas à avoir affaire à des gens intéressés et cupides, mais lorsqu'il rencontrait de nobles cœurs, il savait n'être pas en reste avec eux.

Il avait peint au pastel le portrait de M$^{lle}$ de Scudéry.

---

Vigneul-Marville (pag. 182) : « Nous avons eu en France trois graveurs habiles, tous trois forts beaux hommes et très bien faits, Lasne, Chauveau et Nanteuil. »

(1) Tallemant. *Historiettes*, V, 227.

On sait que la savante précieuse était fort laide (1);
en fille d'esprit, elle en riait la première. Elle adressa à
Nanteuil le remerciement suivant :

> « Nanteuil, en faisant mon image,
> A de son art divin signalé le pouvoir.
> Je hais mes traits dans mon miroir;
> Je les aime dans son ouvrage (2). »

Madeleine de Scudéry avait joint à son quatrain une
bourse brodée par elle, renfermant une somme en louis.
Nanteuil fit voir cette fois qu'il ne travaillait pas « que
pour de l'argent », et répondit à l'auteur du *Grand
Cyrus* par la lettre suivante (3). Sachons-lui gré
d'avoir écrit en prose.

---

(1) « Pour de la beauté, il n'y en a nulle; c'est une grande personne maigre et noire, et qui a le visage fort long. » Tallament. *Historiettes*, VII, 50.

(2) Bibliothèque de l'Arsenal. *Recueil Conrart*, XI, 577.

(3) On lit sur l'adresse : « Mademoiselle, Mademoiselle de Scudéry, à Paris. » L'autographe se trouve aujourd'hui dans la riche collection historique de M. Alfred Morrison, à Londres. Nous nous empressons de remercier M. Morrison, qui a bien voulu autoriser M. Thibaudeau à nous envoyer une copie de ce curieux autographe. De Monmerqué l'avait jadis publié dans l'*Isographie des Hommes célèbres*. Paris, 1828-1830. Les autographes de Nanteuil sont extrêmement rares. Voici un billet adressé à John Evelyn, signé et daté de Paris, 1650. Il a passé par les collections Donnadieu et Benjamin Fillon. « Je vous supplie de m'envoyer votre portrait au crayon quelque peu de temps. J'espère, en vous le reportant, vous montrer le zèle que j'ai de vous servir en quelque dextérité de l'art que vous ne mesestimés pas. Faite-moi cette faveur de croire que d'avoir quelque petite part en vostre esprit, c'est le plus grand bonheur qui me puisse arriver, estant, etc. » *Nouvelles Archives de l'Art français*, I, 255.

« Mademoiselle,

« Votre générosité m'offense et n'augmente pas du tout votre gloire, du moins selon mon opinion. Une personne comme vous, à qui j'ay tant d'obligation, que je considère si extraordinairement, et pour laquelle non seulement je devrois avoir fait tous les efforts de ma profession, mais avoir témoigné plus de reconnaissance à touttes ses civilités que je n'ay fait, m'envoier de l'argent et vouloir me paier en princesse un portrait que je luy dois il y a si long tems, est sans doute pousser trop loin la générosité et me prendre pour le plus insensible des hommes. Vous me permettrez donc, Mademoiselle, de vous en faire une petite reprimende; et comme vous me permetrez encore de chérir tout ce qui vient de vous, je prends volontiers la bourse que vous avez faitte et vous remercie de vos louis, que je ne crois pas estre de votre façon. Cependant, si en quelque jour un peu moins nébuleux qu'il n'en faict en ce tems cy, vous vouliez me donner deux heures de votre temps pour aller achever chez vous l'habit de votre portrait, je serois ravi de me rendre ponctuel à vos ordres. J'aurois la liberté de vous expliquer plus franchement mes sentiments, parce que cela ne m'attacheroit pas si fort que quand on travaille au visage, et après avoir achevé de vous rendre ce petit service, je commencerois de m'estimer heureux, puisque vous auriez une autre vous-

même près de vous qui vous persuaderoit éloquement que je suis

« Mademoiselle,

« Votre très humble et très obéissant serviteur,

« Nanteüil. (1) »

Le portrait de M<sup>lle</sup> de Scudéry est perdu, et comme il n'a point été gravé, nous sommes privés du plaisir d'étudier cette œuvre où l'artiste semblait avoir voulu mettre tout son talent.

## CHAPITRE QUATRIÈME

*Caractère de Nanteuil. — Ses poésies. — Dernier portrait du Roi. — Mort de Nanteuil.*

Nanteuil ne fut point un artiste de la trempe austère de Poussin, de Philippe de Champaigne ou de Le Sueur. Il menait joyeuse vie. « Fort recherché dans le monde où il brillait par son esprit vif et plaisant (2), en com-

---

(1) Nanteuil a varié dans l'orthographe de son nom. Au bas de la *Sainte-Famille* de 1645, on lit Nanteüil ; sur les estampes gravées de 1649 à 1656 : Nantueil ; plusieurs écrivains du xvii<sup>e</sup> siècle l'ont employée, entre autres, Tallemant des Réaux. A partir de 1657, c'est toujours Nanteuil. Sa signature autographe, à la date du 1<sup>er</sup> mai 1672, et reproduite en fac-similé par Jal, est : R. Nanteüil.

(2) « M. Nanteuil était un galant homme, d'un air à plaire et de fort bonne compagnie. Sa conversation, mêlée de bel esprit et de quelque teinture de lettres, le faisoit rechercher des honnêtes gens. On le regardait de bon œil à la Cour, et le cardinal Mazarin, par une faveur singulière, mais qui lui coûtait peu, l'appeloit **Mons de Natouil.** » De Vigneul-Marville, 183.

merce ordinaire avec les beaux esprits du cercle de M$^{lle}$ de Scudéry, aussi bien qu'avec des gens de distractions moins strictement intellectuelles, Nanteuil, par un étrange contraste avec les apparences recueillies de son talent, menait dans les salons ou dans les cabarets à la mode une vie de dissipation qui rend d'autant plus surprenants le nombre et la perfection des œuvres qu'il a produites (1). » L'un de ses biographes a dit de lui : « L'étude lui avait donné beaucoup de feu dans ses expressions et un si parfait talent pour les vers que ceux qu'il rendit publics furent toujours applaudis. Il avoit des manières fort honnêtes : il étoit judicieux, bienfaisant, et enfin l'homme du monde le plus sociable et le plus enjoué. Quoiqu'il ne fît pas de grandes débauches, il devint si replet et si gros qu'il amassa quantité d'humeurs qu'il ne put dissiper comme il aurait voulu, et enfin succomba sous ce poids qui l'accabloit (2). »

Ce portrait, que l'on peut croire fidèle, nous donne tout le caractère de Nanteuil : nature expansive, aimable, facile, amie du plaisir, mais capable aussi de réflexion et d'un travail soutenu. Il paraît avoir voulu se peindre lui-même dans la poésie intitulée : *Le Portrait d'une véritable fortune* (3). Pour être heureux, dit-il, il faut la santé, une douce aisance et la bonne humeur, disposition qu'il recommandait, du reste, à ses confrères en

---

(1) Delaborde. *La Gravure*, 201.
(2) Florent le Comte, III, 190.
(3) Cette pièce a été publiée par les éditeurs de l'*Abecedario* de Mariette, IV, 35.

gravure comme un précieux auxiliaire de leur talent. Nanteuil était un joyeux.

Il cultivait assidûment la poésie et rimait des requêtes au roi et à la reine et des quatrains pour placer au bas de ses portraits. On conçoit que Nanteuil, prêtant l'oreille à des propos flatteurs, se soit cru poète. Ingres n'a-t-il pas parfois préféré son archet à son pinceau ? L'abbé de Marolles a consacré un quatrain détestable à notre graveur, dont il a grand soin de relever la verve poétique (1). Pour un peu, il eût préféré les vers aux portraits. Il ajoute, dans le *Dénombrement de ceux qui m'ont donné des livres ou qui m'ont honoré extraordinairement de leur amitié* : « Robert Nanteuil, de Reims, peintre excellent, pour quelques portraits choisis et gravés de sa main, et pour plusieurs vers de piété et d'autres à la louange du Roi et de la Reine, tournés d'une manière si élégante et si fine, qu'il y a sujet de s'en étonner (2). »

Décidément, Marolles se connaissait mieux en estampes qu'en poésie, car les vers de Nanteuil, pour être ordinairement le fruit d'une pensée spirituelle ou gracieuse, n'en sont pas moins d'une facture lourde et embarrassée. Plusieurs de ces pièces ont été publiées par MM. de Chennevières et de Montaiglon dans leur édition de l'*Abecedario* de Mariette (3). D'autres se trouvent dans la notice consacrée par M. Loriquet, de Reims, à son compatriote.

(1) *Le Livre des Peintres et des Graveurs*, p. 25.
(2) *Mémoires*, III, 325. Cf. Baldinucci, XI, 304.
(3) *Abecedario*, IV, 34 et suivantes.

Voici la requête qu'il adressait à la reine Marie-Thérèse, en commençant son portrait au pastel. On sait que cette princesse avait le teint d'une blancheur éblouissante.

> Charmante épouse de Louis,
> En mon art aujourdhuy j'ay peu de confiance ;
> Dès le premier essay de vostre ressemblance
> Mes yeux à vostre aspect se trouvent éblouis ;
> Aussi, lorsque le ciel vous forma pour la France
> Il fit tout vostre teint de la blancheur des lys.
>
> Cependant si votre bonté
> Veut accorder du tems à mon humble prière ;
> Si je puis soutenir cette vive lumière
> Dont brillent tous les traits de Vostre Majesté,
> Je prendray dans mon art une assurance entière
> Pour peindre les vertus en peignant la beauté.
>
> Mais comment peindre un si beau teint ?
> Les plus vives couleurs meurent en sa présence,
> Et mes faibles crayons m'ostent toute espérance
> De pouvoir arriver où personne n'atteind ;
> Je demeure confus de mon insuffisance,
> Et je sens que l'ardeur de mon esprit s'esteind.
>
> Travaillons pourtant tout de bon.
> Tâchons de réüssir en cet illustre ouvrage,
> Et formons de la Reyne une si belle image
> Qu'elle fasse admirer l'adresse du crayon.
> Relevons nos esprits et reprenons courage,
> On a peint le Soleil même avec un charbon (1).

Ce pastel de Marie-Thérèse est perdu et n'a point été gravé. Lorsque Nanteuil fit *ad vivum* le grand portrait de la reine-mère, qui fut gravé en 1666, il lui

---

(1) Bibl. nat. *Fonds de l'Oratoire*, n° 129, in-fol., placard imprimé, 169 et 178, 2 exemplaires.

adressa une requête du même genre. Anne d'Autriche avait été l'une des beautés de son siècle; on peut juger, d'après la splendide estampe qui nous reste, combien le pastel devait être merveilleux de grâce et de morbidesse.

Nanteuil, dont l'existence s'était longtemps partagée entre un travail excessif et des plaisirs prolongés, devait mourir prématurément. Il conserva néanmoins son activité jusqu'à la fin, car dans l'année 1678, qui fut pour lui la dernière, il grava encore cinq portraits, dont trois de très grande dimension et d'après nature : le *cardinal de Bouillon* (53), le *cardinal de Bonzi* (App. 1) et *Michel Le Tellier* (App. 5). Depuis longtemps son embonpoint l'incommodait fort péniblement; sa santé était ébranlée. Lorsqu'il fit, en 1676, le pastel du roi, — c'est le dernier qu'il ait gravé, — Louis XIV, en lui donnant congé, lui dit : « Partez content, monsieur de Nanteuil, car je suis moi-même fort content de vous. » Nanteuil quitta la Cour, mais à peine de retour chez lui, il fut saisi d'une fièvre violente dont il faillit mourir, et qui lui enleva beaucoup de ses forces (1).

Le dépérissement de sa santé fut peut-être l'une des causes qui le ramenèrent aux pratiques de la religion, qu'il avait fort négligées au cours de sa vie, entraîné plutôt par les passions et son ardeur au travail que par une froide impiété (2). Baldinucci dit cependant que

(1) Baldinucci, XI, 307.
(2) Comme Pierre Corneille, Colbert, et plus tard Edelinck, Nanteuil tint à honneur d'être marguillier de sa paroisse. On lit dans l'Inventaire dressé à sa mort « Item, un compte relié et couvert de

dès avant l'année 1670, un changement notable s'était opéré dans les idées de Nanteuil. Il avait composé sur sa conversion plusieurs poésies chrétiennes que le roi voulut entendre de sa bouche. Dans une circonstance peu importante en soi, mais qui lui avait causé une vive impression, il avait senti tout à coup dans son âme le désir de revenir à Dieu. Il aimait à raconter à ses amis ce petit drame intime de sa conscience (1). Pendant une procession de la Fête-Dieu, la vue d'une jeune fille, qu'une tendre dévotion mettait toute en larmes, le toucha profondément. Il s'arrêta à contempler ce visage, sur lequel, disait-il, il avait reconnu les signes miraculeux de la grâce divine. Son âme se replia vers sa vie passée, et cette vue lui inspira un tel repentir qu'il ne put à son tour s'empêcher de pleurer. Ces larmes n'avaient point leur source dans un puéril attendrissement, mais dans l'amour de Dieu qu'il sentit se graver si avant dans son âme, qu'il prit sur l'heure la résolution de mener une vie plus chrétienne (2).

parchemin, rendu par ledit sieur Nanteuil, de la récepte et dépense par luy faite en qualité de marguillier comptable de l'œuvre et fabrique de la paroisse Saint-André-des-Arcs, à Paris, pendant l'année commencée aux Roys XVI$^e$ soixante-treize, jusqu'au cinq janvier XVI$^e$ soixante-quatorze. » Loriquet, p. 125.

(1) Perrault dit qu'il considérait comme une récompense de son amour filial envers son vieux père « les grâces singulières que Dieu lui fit sur la fin de ses jours en lui donnant les sentiments les plus chrétiens qu'on puisse avoir. Il était éloquent naturellement, et vif dans ses expressions; mais lorsque Dieu l'eut touché, rien n'estoit plus pathétique que ce qu'il disoit sur l'amour de Dieu et sur les autres matières de la dévotion. » I, 98.

(2) Baldinucci, XI, 305.

Depuis quelque temps, le grand artiste était vivement sollicité de graver entièrement de sa main un nouveau portrait du roi. Il se rendit à la Cour et demanda une audience à Louis XIV, qui, cette fois, le reçut assez mal. Le peintre l'ayant supplié de laisser faire encore une fois son pastel d'après nature : « Et ceux que vous avez faits jusqu'à ce jour, dit le roi, ne pourront-ils vous servir? » « — Votre Majesté, répondit Nanteuil, a changé depuis en quelque chose, et comme j'ai un grand désir de faire un portrait absolument ressemblant, je ne puis m'empêcher de lui demander cette nouvelle faveur. » Après avoir d'abord refusé, Louis XIV s'exécuta de mauvaise grâce. Le peintre devait profiter des courts instants du lever et de la toilette du roi ; cela ne durait pas un quart d'heure. Puis la Cour, qui était à Versailles, devait se rendre à Saint-Germain. Nanteuil vit bien qu'il n'aurait pas le temps de faire un nouveau portrait ; il se borna à retoucher et à terminer une copie du dernier pastel qu'il avait fait. Un jour, une violente fièvre le saisit pendant qu'il était à Versailles. Il revint en grande hâte à Paris, accompagné de son cher Domenico Tempesti. En arrivant, il délirait. Revenu à lui, et comprenant la gravité de son état, sa première pensée fut de demander les sacrements de l'Église (1).

Tempesti a raconté à Philippe Baldinucci toutes les circonstances de la mort vraiment chrétienne du grand

---

(1) Baldinucci, XI, 308.

artiste. C'est le récit d'un témoin oculaire : à ce titre, nous le citons tout entier.

« Lorsque Nanteuil eut repris connaissance, il demanda le Viatique, qu'on lui promit pour le lendemain matin. Il voulut écrire pour recommander sa pauvre femme aux bontés du roi ; mais accablé par le mal, il ne put tenir la plume. Puis il se fit apporter par Tempesti le portrait commencé du roi ; l'ayant regardé : « Vrai-
« ment, dit-il, il est bien ressemblant, mais c'est lui
« qui est cause de ma mort ! »

« Le médecin arriva. Nanteuil lui parla de son regret de n'avoir pu écrire au roi, et de sa douleur de quitter sitôt Domenico Tempesti, son élève bien-aimé. La nuit passée, quand le moment de la communion fut venu, il montra un courage plus grand encore que dans les jours précédents. On ne saurait dire avec quelle foi, quelle piété il se préparait. Il parlait avec une telle effusion, que le prêtre qui l'assistait, craignant que cette émotion ne le fatiguât et ne lui enlevât encore une fois l'usage de la parole, lui conseilla de garder le silence. « Eh ! lui répondit le malade, comment voulez-
« vous qu'à la fin de ma vie je ne parle pas à Dieu, moi
« qui ai passé tant de temps à m'entretenir avec le
« monde ? » Il parut même vouloir faire une confession publique pour que chacun sût combien il lui semblait avoir mal employé le temps que Dieu lui avait donné. Tous les assistants fondaient en larmes.

« Après avoir reçu le Viatique, Nanteuil se recueillit pendant quelques instants, puis demanda Tempesti

auquel il fit diverses recommandations pour se bien conduire et progresser dans son art.

« Le mal s'aggravait. Il fallut lui donner l'Extrême-Onction ; puis on récita les prières de la recommandation de l'âme ; enfin, le 9 décembre, à neuf heures du soir, à l'âge de soixante ans, il passa à une vie meilleure, laissant sa femme, son élève, les nombreux amis et prêtres qui l'entouraient, dans une désolation impossible à exprimer (1). »

Robert Nanteuil mourut le 9 décembre 1678, « en sa maison au bout du Pont neuf, » et fut inhumé en grande pompe, le lendemain samedi, à huit heures du soir, « au bas de la nef de l'église Saint-André [des Arcs], devant le banc de M. Molé, » en présence de Michel Hardouin, architecte du roi, son gendre, de Gérard Edelinck, son neveu, et d'un grand nombre de ses confrères et de ses amis (2).

Jeanne Regnesson ne survécut pas longtemps à son mari. Elle mourut le 25 juin 1679, rue Gilles-Cœur, et fut enterrée, non dans le caveau de son mari, mais « près du banc de M. Hubert. » (Registres de Saint-André-des-Arcs) (3).

---

(1) Jal. *Dict. crit.*, 897.
(2) Baldinucci, XI, 309.
(3) Jal. *Dict. crit.*, 897. Baldinucci, XI, 311.

## CHAPITRE CINQUIÈME

*Coup d'œil sur l'ensemble de son œuvre
et les caractères de son talent.*

Nanteuil est beaucoup plus connu comme graveur que comme pastelliste. C'est sans doute à la rareté de ses œuvres peintes qu'il faut attribuer l'oubli dans lequel on a quelque peu laissé ce côté, pourtant très original, de son talent. Aux XVII<sup>e</sup> et XVIII<sup>e</sup> siècles (1), les pastels de Nanteuil devaient être encore fort nombreux, si l'on se rappelle la formule : *Ad vivum pingebat et sculpebat,* si souvent répétée au bas de ses planches. Il s'agissait là de pastels de moyenne et souvent de grande dimension. Mais Nanteuil, toujours pressé, ne s'attardait pas à finir précieusement ces portraits qu'il ne faisait qu'en vue de la gravure. Le plus souvent, ce n'était que des ébauches, des esquisses, exécutées, comme on l'a vu, en deux ou trois séances, et qu'un amateur délicat et méticuleux n'eût certes pas mis sous verre. L'inventaire dressé après la

---

(1) Des amateurs avaient dû rechercher et collectionner les pastels et les dessins du maître. Dans l'inventaire des objets sans nombre perdus dans l'incendie survenu le 30 août 1720 au chantier de Boulle, ébéniste du roi, sur la place du Louvre, on signale : « Trois portefeuilles de portraits en pastel de Janet, de Dumontier, Gribelin, *Nanteuil* et autres différents maîtres. Item, sept portefeuilles de papier de grand aigle, contenant sept œuvres de Nanteuil, parfaites et des plus belles épreuves. » *Archives de l'art français,* **IV,** 345.

mort de l'artiste mentionne un grand nombre de ces pastels « ébauchés, l'habit non fait, non habillé, dont les cheveux et la barbe ne sont pas achevez, etc. » Quelques-uns pourtant, ceux-là étaient terminés, sont honorablement placés dans le cabinet du maître, « dans une bordure dorée, couverts d'une glace (1) ». C'était des portraits de Louis XIV, du duc d'Orléans, d'Anne d'Autriche, de Colbert, du marquis de Baradas. L'un d'eux, représentant Louis XIV, fut estimé trois cents livres. Que sont devenus tous ces pastels que l'on rechercherait si avidement aujourd'hui?

Il y a heureusement au Louvre et dans plusieurs collections particulières quelques œuvres qui nous permettent d'entrevoir dans notre pastelliste du XVII<sup>e</sup> siècle le précurseur et l'ancêtre de Vivien et de La Tour.

On a beaucoup remarqué, à l'Exposition des portraits

(1) Nanteuil ne fut pas un curieux déterminé comme l'abbé de Marolles, André Boulle, Bégon et tant d'autres dont M. Bonnaffé a tracé le profil dans son spirituel volume : *Les Collectionneurs de l'ancienne France*. Il est seulement permis de dire que notre artiste, homme de goût, avait réuni quelques objets qui nous sont connus par cet Inventaire si rempli de renseignements précieux. Indépendamment des lits « à haultz pillers de bois de noyer, d'armoires à l'antique à quatre guichetz, des miroirs à glace de Venise, des tapisseries de Flandre et de Rouen, « d'une argenterie » prisée 1396 livres, l'Inventaire mentionne quelques tableaux d'après Raphaël et Le Brun, une Bataille, une Marine, des Paysages, deux Crucifix, l'un en bois, estimé 66 livres, l'autre en ivoire, d'environ 11 pouces de haut, prisé 15 livres; « le portrait du s<sup>r</sup> Nanteuil, père dudit deffunct, peint en huile sur toile, garni de sa bordure dorée, et deux portraits en pastel, à demy corps, garnis de leur glace et bordure, l'un dudit deffunct, Robert Nanteuil, et l'autre de sa fille. »

nationaux du Trocadéro, en 1878, un fort beau pastel de la *marquise de Sévigné*, appartenant à M. le comte Léonel de Laubespin. Ce portrait n'a pas été gravé par Nanteuil, mais Emile Rousseaux en a fait, en 1874, un merveilleux burin qui peut rivaliser avec les œuvres du graveur rémois.

Le *Turenne*, du musée du Louvre, moins fini que la *marquise de Sévigné*, peut donner une exacte idée de ces pastels exécutés pour la gravure. Le maréchal est représenté en buste; le teint est très rouge, de longs cheveux gris tombent sur ses épaules, couvertes de la cuirasse et de l'écharpe blanche. C'est une esquisse largement traitée, mais singulièrement vivante et expressive. La touche rapide, un peu rude et toute de premier jet, contraste curieusement avec l'exécution de la planche gravée, sur laquelle on sent que l'artiste a laissé toutes les délicatesses de son burin pour arriver à des demi-teintes à peine perceptibles, à un ensemble doux et harmonieux (1).

Lorsque l'on étudie l'œuvre gravé de Nanteuil, on est frappé de l'égalité de valeur qui le caractérise. Il n'a voulu graver que des portraits, et, si l'on en excepte

(1) Il y a au Louvre deux autres pastels de Nanteuil, l'un représente Dominique de Ligny, évêque de Meaux (n° 1.204), gravé en 1661, et l'autre un magistrat inconnu (n° 1281). M. Jal a signalé dans la collection de M. Pierre Margry un très beau pastel de Louis XIV, en cuirasse. « Le roi, en buste, de grandeur naturelle, est vu de trois quarts, la tête tournée à droite. Les traits du monarque sont pleins de douceur et de noblesse, air digne et bon, qui impose et attire tout à la fois. Ce morceau excellent est signé: *Nanteuil f.* (sans date). » Jal, *Dict. crit.*, 898.

quelques essais de jeunesse, il les a tous marqués de l'empreinte de son talent. A première vue, on reconnaît un Nanteuil. Dessinant la tête avec une habileté consommée, saisissant la ressemblance avec une sûreté étonnante, maniant le burin avec une légèreté incomparable, il a su donner à ses planches cette touche fine et distinguée, cette harmonie douce et vaporeuse qui donnent tant de charme à ses portraits. La manière de Morin est plus pittoresque et plus saisissante, car il emprunte à l'eau-forte autant qu'au burin les effets de son clair-obscur. Edelinck, dont le tempérament est flamand, est plus coloriste, et son faire a plus de brillant. Masson a donné le dernier mot des habiletés et des tours de force lu burin. Nanteuil n'a pas eu de rivaux dans l'art de rendre la physionomie en ce qu'elle a de vivant, de personnel et d'intime. Une pénétration singulière du caractère de ses modèles : telle est la qualité maîtresse qui le distingue des autres graveurs, ses contemporains. Sa méthode, comme celle de Philippe de Champaigne, son maître, consiste « dans une étude scrupuleuse du caractère moral tel que l'expriment les traits du visage (1). » Il peignait ou dessinait lui-même, avec l'aspect souriant et tranquille qu'il voulait leur donner, les portraits qu'il reportait ensuite sur le cuivre. Il eût dédaigné cette mise en scène fastueuse, ces accessoires superbes qui ajouteront tant d'ampleur et d'éclat aux portraits de Rigaud. Le talent de Nanteuil est avant tout calme et recueilli; il se

---

(1) Delaborde, *Etudes sur les Beaux-Arts*, II, 223.

concentre, se contient, s'efface presque pour ne laisser sur le cuivre que la physionomie de son modèle.

Le procédé pour lui était secondaire, et cependant son burin avait des ressources infinies, comme le prouvent ses portraits de très grande proportion. C'était une extrême difficulté à vaincre que de distribuer cette multitude de tailles, de manière à lier et à fondre les divers plans que présentent les figures de grandeur naturelle; et néanmoins, dans ses portraits de *Turenne*, d'*Anne d'Autriche*, du *Louis XIV aux Pattes de Lion* (1), du ministre *Colbert* de 1668, de *Jacques-Nicolas Colbert* de 1670, de *Hardouin de Péréfixe*, le faire est aussi moelleux, aussi coloré, aussi fondu que dans les plus beaux portraits de dimension moyenne. Ces planches colossales décèlent un art prodigieux (2).

Nous empruntons à M. Delaborde l'excellente appréciation qu'il a donnée du génie et de la manière de Nanteuil. « Lorsqu'on regarde ces portraits admirables, on en constate la ressemblance comme si l'on avait connu les modèles. Le caractère des traits de chaque person-

(1) Au moment de commencer le pastel qui servit pour la planche du *Louis XIV aux pattes de Lion*, Nanteuil adressa un placet au roi, le 5 février 1672; un autre, par lequel il prenait congé, est daté du 19 du même mois. Cf. Baldinucci, XI, 306, et Loriquet, 28, 50 et 61.

(2) Tempesti, dans ses *Observations sur la manière de divers graveurs*, dit : « Pour ce qui est de la manière de mon maître, on peut dire que celui qui étudie d'après lui peut apprendre à graver dans ce que contient un seul de ses grands portraits. » E. Piot. *Le Cabinet de l'Amateur*, 1861-1862, p. 251.

nage y est nettement défini, la physionomie y paraît rendue avec tant de justesse qu'on ne saurait douter de la vérité absolue de l'aspect. Dans les détails, nulle trace de prétentions pittoresques ; point de recherche excessive du moyen, point de ruse ni d'affectation d'aucune sorte, toujours un faire clair et limpide, une manière mesurée, si mesurée même, qu'au premier coup d'œil elle a je ne sais quel air de froideur où ne se méprennent point les délicats, mais qui peut tromper les esprits pressés, ceux qu'il faut émouvoir et conquérir tout d'abord. Les portraits de Nanteuil se présentent à l'état de calme extérieur dans lequel on est accoutumé à voir la nature, et il est possible qu'ils semblent dépourvus d'art parce qu'ils n'étalent point d'artifice ; mais qu'on les examine avec quelque attention, on y découvrira l'habileté véritable et la plus rare : celle qui se cache sous les dehors de la simplicité. Si le *Turenne*, le *président de Bellièvre*, si les portraits de *Van Steenberghen*, de *Pierre de Maridat*, de *La Mothe le Vayer*, de *Loret*, etc., sont des chefs-d'œuvre de finesse dans le dessin et dans l'expression, au point de vue de l'exécution matérielle ils attestent encore le goût exquis et la merveilleuse dextérité du graveur ; mais il faut les étudier de près pour discerner la diversité des travaux et pour s'apercevoir que cette manœuvre est aussi sûre que facile, aussi savante que modeste.

« Le plus ordinairement, Nanteuil fait usage, dans les demi-teintes, de points espacés selon le degré de coloration nécessaire et accompagnés de tailles très

fines et très courtes. Quelquefois ce procédé lui suffit non seulement pour modeler les parties les plus voisines de la lumière, mais pour établir les ombres mêmes, comme dans le portrait de *Christine de Suède,* entièrement gravé de cette sorte. Celui d'*Edouard Molé,* au contraire, n'est gravé qu'en tailles pures. Souvent le soyeux des cheveux est exprimé par des traits souples et continus, dont quelques-uns, se détachant de la masse principale pour se jouer sur le fond, rompent la monotonie du travail et simulent le mouvement et l'indécision des contours. Souvent aussi, des tailles déliées, interrompues ou dirigées en sens contraire, sans pour cela s'entrecroiser, caractérisent en perfection l'espèce de certains corps, et imitent le moelleux des fourrures ou le lustre de la moire. Néanmoins, il peut se faire que le même mode de pratique produise, sous la main du maître, les résultats les plus opposés; telle estampe accuse dans le grain des chairs une méthode appliquée ailleurs, avec un succès égal, à l'imitation des draperies. En un mot, Nanteuil ne réserve pas l'emploi d'un moyen pour des occasions fixes et déterminées à l'avance. Tout en le subordonnant judicieusement à la convenance, il en tire à volonté les ressources dont il a besoin, et, quelle que soit la voie suivie, il semble toujours qu'il ait pris la plus sûre pour arriver précisément à son but (1). »

« Aucune exagération dans les traits du visage n'apparaît, dit M. G. Duplessis, aucune intention d'attirer

---

(1) Delaborde. *La Gravure,* 198.

les regards, aucune ostentation d'habileté dans le faire ne se laisse soupçonner ; toute l'ambition de l'artiste consiste à obtenir, par des moyens qui semblent simples, tant les preuves de savoir sont soigneusement dissimulées, la ressemblance aussi bien morale que physique des modèles donnés. Les travaux au burin, variés à l'infini, selon ce qu'ils ont mission de rendre, sont fondus si harmonieusement que, dans les portraits de dimension moyenne, le regard, qui n'est troublé par aucun étalage d'adresse, ne perçoit que le dessin, et se laisse attirer surtout par la physionomie du personnage représenté (1). »

Nul graveur, en effet, n'a lu aussi profondément dans le visage de ses modèles ; c'est que Nanteuil était un grand peintre, et que, lorsqu'il gravait, c'était sa propre impression qu'il interprétait. Edelinck, le plus redoutable rival qu'on puisse lui opposer, n'a jamais, en somme, que traduit l'œuvre d'autrui, dont il donne, du reste, l'impression la plus vraie. Nanteuil, gravant d'après son esquisse, fait une œuvre absolument originale ; tout est de lui, et il n'emprunte rien à personne.

Est-ce à dire que le graveur rémois soit sans défauts, impeccable ? On ne saurait, sans puérilité, lui attribuer une prérogative que Raphaël lui-même n'a pas méritée. Le côté faible de Nanteuil nous semble consister dans l'uniformité d'aspect de ses portraits. L'exécution est variée, souvent imprévue ; la pose du modèle ne l'est jamais. Rien de pittoresque ni d'étrange : un personnage en

---

(1) G. Duplessis. *De la Gravure du portrait en France*, 63.

buste, regardant vers son épaule, voilà tout, et Nanteuil s'en contentait. Mais si l'artiste manque de variété dans ses attitudes, il prend hautement sa revanche dans l'expression des physionomies. On est vite captivé par cette manière discrète, sobre, je serais tenté de dire silencieuse. Toute proportion gardée, il y a dans un grand nombre de ses portraits quelque chose du charme exquis et tout imprégné de passion contenue qui vous fascine et vous séduit dans les têtes de Léonard. On sent que le graveur a si bien étudié le personnage qui posait devant lui, qu'une première vue ne suffit pas toujours à saisir la signification de ses traits. Il faut, dans un travail attentif, suivre l'artiste dans son analyse psychologique, puis revenir avec lui à la surface de ces visages où il a fait passer l'âme tout entière de ses modèles. Holbein, Velazquez, Van-Dick ont été doués de cette vue en dedans. Comme si l'on se trouvait en face d'une peinture, on voit la couleur billieuse ou sanguine du visage, la langueur ou l'éclat du regard, la teinte blonde ou foncée des cheveux, le tempérament de chaque personnage. Les muscles, les veines, les rides, les défectuosités mêmes sont minutieusement rendus, sans exagération toutefois, non point en vue du pittoresque, mais parce qu'ils sont des indices certains des habitudes morales et du caractère.

Dans le portrait de Loret, par exemple, il est curieux de refaire, après l'artiste, l'étude de la physionomie du gazetier. Ce ne sont pas seulement ses traits physiques que l'on retrouve dans la gravure, mais le courant d'idées, les habitudes qui ont imprimé à son visage cet air

caustique, inquiet, fureteur, toujours en quête de la nouvelle du jour ou du scandale de la veille. Tous les traits sont brouillés et d'une irrégularité bizarre; mais quelle intensité d'expression jaillit de cet ensemble original! Dans cet œil perçant et narquois, ces narines dilatées et sensuelles, ce sourcil tendu comme un arc, ce menton satisfait, cette large bouche qui devait avoir un rire formidable, tout Loret est là; et je ne serais pas surpris que, pour allumer ce regard, faire épanouir cette face rabelaisienne et la voir dans son vrai jour, Nanteuil ait fait assaut de gauloiseries avec ce rimeur enragé, et l'ait bien vite convaincu qu'il ne se trouvait pas, ce jour-là, en présence du dessinateur attitré du roi, mais tout bonnement d'un joyeux compère avec lequel on buvait sec, on riait et plaisantait sans façons.

Le beau portrait de Gassendi, gravé, comme celui de Loret, en 1658 (1), se recommande par des qualités d'un ordre tout différent. A première vue, on devine un philosophe, un penseur. Le front vaste, les tempes délicatement creusées, l'œil calme et dédaigneux, le sourire

---

(1) Nous n'ignorons pas que Gassendi mourut le 24 octobre 1655, que son portrait ne fut gravé qu'en 1658 et que la planche ne porte pas la mention habituelle *ad vivum*. Quoi qu'il en soit, il nous semble impossible que cette estampe n'ait pas été gravée d'après un portrait fait par Nanteuil lui-même, antérieurement et *ad vivum*, comme celui de *Sarrazin*, dessiné en 1649 et gravé seulement en 1656. Dans le *Gassendi*, le modelé de la figure est trop supérieurement rendu, le faire trop aisé et trop moelleux pour n'être que la traduction d'une œuvre étrangère. Il serait facile, du reste, de citer une vingtaine de portraits qui ne portent que la formule *Nanteuil faciebat*, et dont le dessin est certainement du maître.

amer et railleur révèlent le sceptique, l'homme qui vivait surtout par l'intelligence, et restait indifférent aux luttes et aux ambitions, préférant se retirer en lui-même pour jouir solitairement de ses propres pensées. Comme ce portrait est vivant et sincère, et comme on sent qu'avant d'en fixer les traits sur le cuivre, le graveur s'est plu à contempler longtemps la tête intelligente et fière de l'illustre adversaire de Descartes !

Lorsque Nanteuil veut rendre la physionomie moins accusée, moins personnelle d'un adolescent, un visage où rayonne déjà l'intelligence, mais sur lequel les passions n'ont pas encore eu le temps de marquer leur empreinte, il sait à merveille lui donner l'accent de la vie et de la beauté juvénile. Les dimensions colossales de la gravure ne l'empêchent pas de serrer d'aussi près son modèle. Le portrait du jeune Colbert, abbé du Bec, en est la preuve. Quand on étudie celui qui fut gravé en 1670, lorsque Jacques Colbert avait quinze ans, on demeure vraiment charmé par cette mine naïve et fière d'un adolescent heureux de vivre, en possession déjà des riches promesses de l'avenir. L'œil est limpide, le regard tout en dehors, comme si l'habitude de la réflexion ne l'avait pas encore fixé : le nez et le menton, très accusés, décèlent une énergie précoce de volonté. La riche carnation des joues est relevée çà et là par d'imperceptibles méplats qui laissent au teint sa fraîcheur et sa vivacité. Une abondante chevelure bouclée encadre merveilleusement cette tête charmante, que nous n'hésitons pas à mettre au nombre des œuvres les plus parfaites du graveur.

Avec un talent aussi éminent, des qualités aussi heureuses, Nanteuil devait avoir des imitateurs. Bien qu'il n'ait pas formé directement et sous ses yeux de nombreux élèves, il y a toute une génération de graveurs qui marchent sur ses traces. Pitau, Van Schuppen, Lochon, Simon, Landry et d'autres encore procèdent de Nanteuil, comme Daullé, Chéreau, Baléchou, Wille, Schmilt procèdent des Drevet. Mais nul des disciples n'a égalé le maître. Il n'est donc pas étonnant que ses portraits aient, de tout temps, séduit les amateurs d'estampes les plus délicats. Nanteuil, Edelinck, Audran, les trois grands maîtres de la gravure au burin en France, ont atteint les hauts sommets de l'art, et dans le reste du monde nous ne voyons que trois burinistes qui puissent leur être comparés : Lucas de Leyde, Albert Durer et Marc-Antoine.

### BIBLIOGRAPHIE.

De Marolles.— *Mémoires.*— *Le Livre des Peintres et Graveurs,*
De Vigneul-Marville. — *Mélanges de littérature et d'histoire.*
Perrault. — *Les Hommes illustres qui ont paru pendant le XVIIe siècle.* Paris, 1699.
Baldinucci. — *Opere.* Milano, 1812.
Florent le Comte. — *Cabinet des Singularitez.* Bruxelles, 1702.
Mariette. — *Abecedario.*
Michaud. — *Biographie universelle.*
Robert-Dumesnil. — *Le Peintre-Graveur français.*
Le Blanc. — *Manuel de l'Amateur d'estampes.*
*Archives de l'Art français.* — Ire, IIe et IIIe séries.
*Magasin pittoresque.* — Année 1859.

Jal. — *Dictionnaire critique de biographie et d'histoire.* Paris, 1867.

G. Duplessis. — *Histoire de la Gravure.* Paris, 1861. — *De la Gravure de portrait en France.* Paris, 1875.

Delaborde. — *La Gravure.*

Pinset et d'Auriac. — *Histoire du Portrait en France.* Paris, 1884.

Loriquet. — *Robert Nanteuil, sa Vie et son Œuvre.* Reims, 1886.

A.-F. Didot. — *Les Graveurs de portrait en France.* Paris, 1875-1877.

E. Piot. — *Le Cabinet de l'Amateur.* 1861-1862.

F. Reiset. — *Notice des dessins, cartons, pastels, etc., exposés au Musée du Louvre.*

www.ingramcontent.com/pod-product-compliance
Lightning Source LLC
Chambersburg PA
CBHW071429220526
45469CB00004B/1458